咖啡館 築夢 我們的

18 個創業成功
實例分享！

渡部和泉
Izumi Watanabe

瑞昇文化

「真希望有天能一起開一家店。」
你曾和另一半聊起這樣的夢想嗎？
與最知心的人一起做喜歡的工作，珍惜相處的時時刻刻。
期待這種工作模式的人越來越多了。

由於彼此了解，能夠共建出彼此都嚮往的工作空間。
因為信賴，遇上困難也能攜手克服。
向來吃的食物都一樣，於是能順利擬定菜單。
家人一起開店，好處真是說不完。

然而，公私都在一起，有喘息空間嗎？
關係太親近，會不會反倒容易吵架？
又該如何承擔單一收入的風險呢？

本書介紹18個家人一起經營咖啡館的實際案例。
不論哪家店，多少都有些外人看不見的苦惱，
但他們以各自的努力和付出克服了那些困難。，
因此今天，這些漂亮的咖啡館才得以能用溫馨的氣氛迎接客人，
深受大家喜愛。

從具體的開業資金，到吵架後的解決方法等，
全都分享出來，
這樣的內容不僅適合想開個人咖啡館的人，
也適合正為工作、夥伴關係而煩惱的人。
看完本書，
相信你就能向對方表達真正的心聲了。

累積經驗後開業

一直走在餐飲這條路上，
終於實現二人「獨立開業」的夢想。

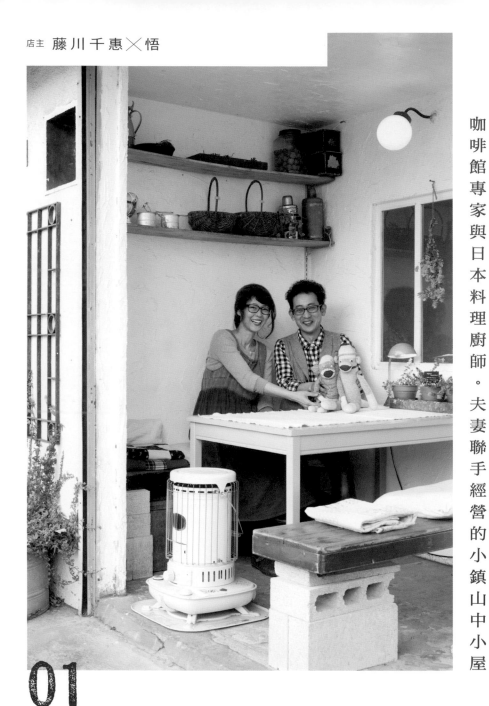

咖啡館專家與日本料理廚師。夫妻聯手經營的小鎮山中小屋

01

HUTTE

店名「HUTTE」是德語「山中小屋」之意。

裡面擺了好些老舊器物，氣氛自然又放鬆。地方雖不大，但每一桌皆有獨立且舒適的空間。還有精心手工製作的熱食。

「HUTTE」是愛好登山的藤川夫婦，以「小鎮的山中小屋」為發想而開設的咖啡館。

悟在大型和食居酒屋、千惠在咖啡館上班，兩人的職場不同，但都一直從事餐飲工作。

結婚後，兩人買了一間中古透天厝，千惠將車庫改造成咖啡館。店面很小，包含廚房只有五坪，而且距離車站得搭二十分鐘公車，但千惠親手製作的料理美味又特別，建立起好口碑，後來甚至受歡迎到將店面進一步擴充到二樓。

就在此時，於車站附近經營雜貨店的友人捎來訊息，雜貨店隔壁的店家即將搬遷，建議他們何不在那裡，再開一家咖啡館。

悟心動了。他看著妻子獨自努力的身影，深受觸動，早在心裡琢磨自己也出來開業的事。

由於悟沒有在咖啡館工作的經驗，夫妻倆決定先一起在新店鋪工作，待營運上軌道後，千惠再回自家咖啡館。就這樣，開店的事情定案了。

在雜貨店友人夫婦的協助下，花了一個月時間重新裝潢，終於順利開業。然而，夫婦一起工作竟超乎想像地困難重重。

千惠提出「咖啡館風」的菜單與格調，可長年擔任日本料理廚師的悟總有他的堅持。兩人是夫妻，相處不必客套，於是小衝突不斷，而且公私都綁在一起，不但沒有轉換心情的空間，工作時也會受到對方情緒的牽絆。

沿車站前的大馬路直走，約7分鐘左右。店址位於一排兩層樓建築的邊間，隔壁就是專賣古董器物的雜貨店「yuge」。兩家店會在建築前的空地聯合舉辦市集活動，一個月一次。

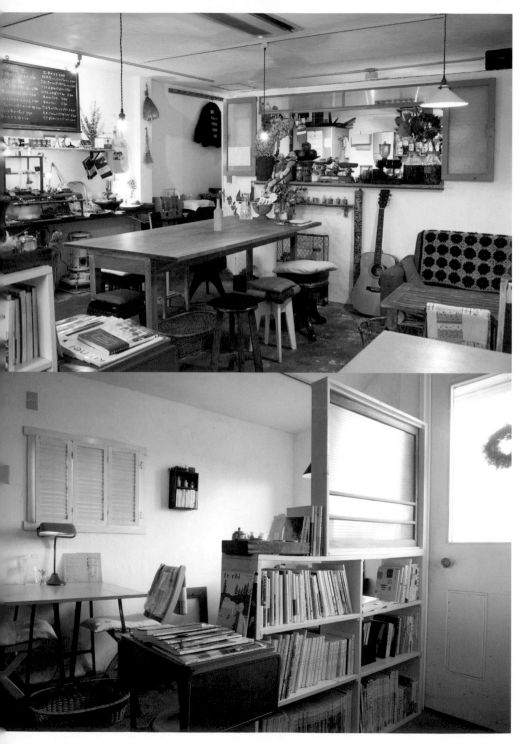

相同的事情不斷上演，在經濟上、精神上都倍感煎熬的一年後，千惠決定暫離開，到別處工作。這是再三思索後的抉擇，千惠認為，全權交給悟，對這家店、對兩人都比較好吧。

可是，17席座位的咖啡館，從料理到服務全部由悟一人包辦，實在吃力，加上無暇創新，生意反而變差了。

這樣下去不行。分開後終於知道，也領悟到必須兩人同心協力，店才開得下去。於是千惠決定返回「HUTTE」，和悟一起重新經營。

「以前，我們的分工不清不楚，現在店的經營全部由我負責，料理工作則交給先生。」

千惠開始找書且上網研究人氣咖啡廳，從菜單的組成到呈現方式、待客、衛生方面等細微部分，全都徹底改善。此外，還

在社群網站上頻頻介紹菜單，與隔壁店家一起舉辦市集活動等，大力宣傳。

「很順利地，客人來了，生意也跟著好起來。大家都說，店內氣氛變親切了。」

反應相當不錯。

「一個人忙的這一年中，我知道自己有很多不足，例如店內擺設的細節、與客人的自然互動，許多地方都需要我太太的感性才行。現在，我們兩人會在互相吐槽中把想法統整出來，這個過程很有趣。自己一個人的話，連話都沒得說。即便會吵架，我還是覺得夫妻倆人在一起的時光很幸福。」悟微笑說。

只要繼續經營下去，前方的道路必有陡坡、也有緩坡，一如登山般。藤川夫婦客氣地表示還在為眼前努力，他們目標中的山頂風光會是如何呢？光臨「HUTTE」的客人都在拭目以待。

除了賣點心，也賣雜貨。創意環保購物袋、木質托盤、餐具等，全是千惠以獨到的審美觀精選而來。

1. 家具是從橫濱市的「fudo ki」、隔壁的「yuge」，以及古董市場等處收集而來。不一致的椅子與燈飾，演繹出「山中小屋」的氛圍。

2. 作為隔牆的白色書櫃為千惠親手製作。裡面有飲食類書籍、散文，也有不少關於登山的書。

午餐三菜一湯1100圓。加了自製味噌蜂斗菜的糙米飯、加了奶油與培根提味的味噌湯、椰子味的糰子點心等，分量多到有點吃驚，據說這樣的內容是為了讓男性也能吃得飽足。

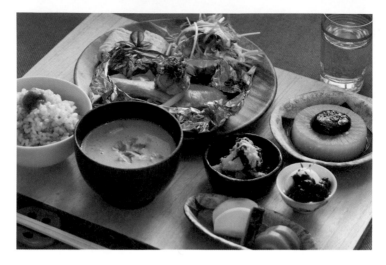

決定菜單與擺盤的人是千惠，試作與掌廚的人是悟。從小菜到特色餐點，皆是擁有長年廚師資歷的悟所烹製的本格派料理，並會根據客人反應隨時更新菜單。從益子陶器市、古董市集等買來的工藝家手工食器，襯托得料理更出色。

高人氣的三菜一湯午餐，每週更新內容。托盤上擺滿附近農會買來的當地蔬菜所烹製成的各色料理，健康且賞心悅目，附上的小點心擄獲女性芳心。不少常客每週都來光顧。

塗成藍灰色的廚房，彷彿是某處的祕密基地。頗為寬敞，兩人在此活動自如。

也有販售烘焙甜點、天然酵母麵包、罐裝食品等。這些都是千惠製作的。

將日本料理職人所烹製的本格派料理，以咖啡館風格呈現

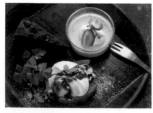

甜點拼盤600圓。隨季節推出不同組合。圖為焦糖香蕉蛋糕、巧克力蛋糕、布丁。

自製煙燻起司500圓。從前就常在家裡做，自己人都愛吃。也是絕佳的下酒菜。

「HUTTE」特調有機咖啡450圓。以相模原的有機咖啡專賣店「生豆屋」的咖啡豆再手沖。

開店上的分工

千惠
發想菜單、服務、點心、宣傳、
店內擺設

悟
料理、會計

一天的作息

6:00	起床。外出採買等
10:00	入店,開店準備
11:30	開店
18:00	回家。外出採買、家事(千惠)
22:00	打烊
23:00	回家(悟)
24:00	就寢

開業前的歷程

2014年5月	得知新店鋪的訊息
2014年6月	新店鋪簽約
2014年7月	裝修
2014年8月	開業
2015年冬	千惠離開
2016年1月	千惠返回

開業資金

150萬圓
明細:店面取得、重新裝修費

日常用具及備品類皆從自家咖啡館帶過來,
省下一筆資金。
從前在自家開店時的資金為100萬圓。

店鋪空間配置

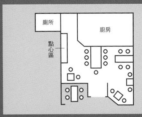

店內**12**坪 **17**席 陽台**4**席
設計、施工:在隔壁雜貨店「yuge」主人
夫婦的協助下,全部自己完成。

HUTTE
地址:東京都町田市玉川学園1-4-33-103
　　　玉川学園前車站起徒步7分鐘
電話:090-7236-5953
營業時間:週二〜六11:30〜22:00
　　　　　(有時16:00〜18:00為準備時間)
　　　　　週日11:30〜16:00
公休:週一,有時會臨時休假
http://huttee.exblog.jp

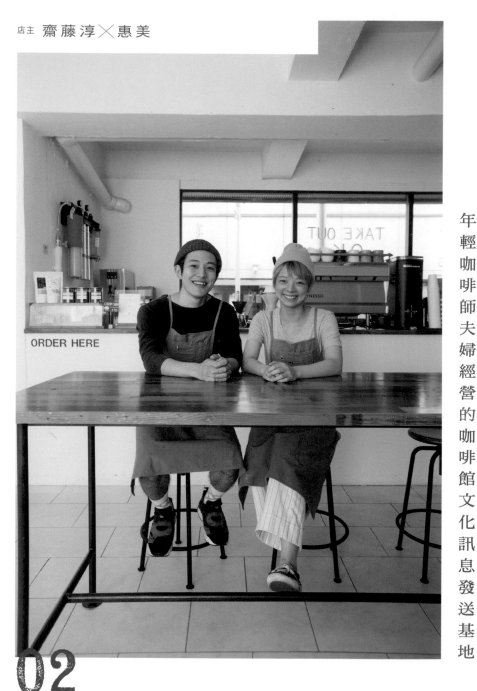

ORDER HERE

年輕咖啡師夫婦經營的咖啡館文化訊息發送基地

02

4/4 SEASONS COFFEE

位於新宿御苑旁的一樓邊間，15坪的咖啡館。自家烘焙的單品咖啡深獲好評，開業一年便成為客人絡繹不絕的人氣商店。店主是同為27歲的齋藤夫婦。如此年輕就在如此優異的地段開店，兩人謙虛地說：「剛好機會來了。」當然，不會只有這樣。

淳從以前就很喜歡喝咖啡，學生時代在咖啡廳打工，畢業後雖在外地上班，但假日都在東京都內的咖啡廳讀書。

而改變淳命運的，是在義式濃縮咖啡吧「Paul Bassett」喝到一杯咖啡後。這杯咖啡和淳向來喝到的苦咖啡，顏色及風味全然不同，讓他感動到當場請求在該店工作。於是淳成功轉職了，但被派到的單位是咖啡廳隔壁的巧克力專賣店。

淳並不因此失望，下班後便到隔壁的咖啡廳參加杯測課程，用功學習。一年後，他的品味獲得賞識，被提拔為咖啡烘焙師。

即便出社會多年了，但這是個從未擔任過的職務，因此淳的壓力相當大，每天鞭策自己。壓力帶來的偏頭痛、噁心想吐，他仍強忍不適，一大早就去上班，然後靠提神飲料支撐，自主練習到最後一班車的時間才回家。

到這種地步，已經無法如之前那樣享受咖啡帶來的愉悅了，才半年便暴瘦十公斤，疲弊至極。

有一天，淳為喘口氣而到另一家喜歡的咖啡廳去，在那裡看到招募咖啡師的廣告。他感覺到這又是生命的轉捩點，於是再次換工作。透過在店裡仔細沖泡咖啡，重燃熱情。

另一方面，受淳影響而對咖啡產生興趣的惠美，也從銷售工作跳到咖啡這一行。淳於新咖啡廳工作一年後，兩人結婚。不久，在朋友的介紹下，一位老闆提出邀

早晚是通勤途中的上班族、中午是學生及購物客、傍晚是咖啡同行，不同時段有不同的客層。

坐鎮櫃檯中央的是「SYNESSO」義式濃縮咖啡機。

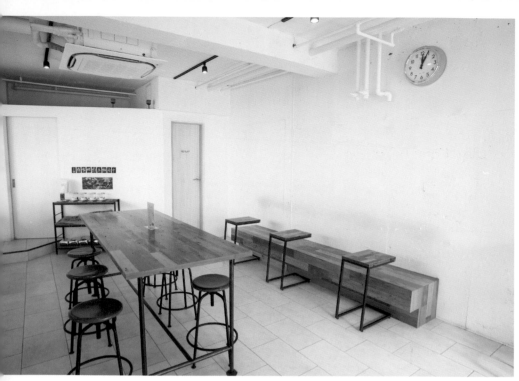

惠美參考她在IG上觀察好一段時間的墨爾本咖啡店,設計出這種「空無一物的清爽空間」。為了與周遭連鎖店做出區別,刻意不設太多座位,連嬰兒車都能進入。

自家烘焙豆100g 800圓、200g1500圓。可自行確認各種咖啡豆的顏色、形狀與風味。舉辦免費的公開杯測,目的為傳達咖啡館的風格,並讓客人了解自己的喜好。

約：「由我出資，要不要開一家咖啡館？」

儘管仍為生活不穩定而煩惱，但兩人立即判斷機不可失，決定連袂成為共同經營者，並手忙腳亂地啟動開店準備。

經過一個半月的籌備期，咖啡館終於開幕。起初仰賴大批朋友光顧而熱鬧非凡，但來客日漸減少，兩人為生意不如預期而心急，爭吵不斷。

「我們不想以夫妻身分開間和和樂樂的店，我們要以專業自居，不斷研究咖啡的理論、磨練技術、提升店的品質。我們兩個都很拼。」

半年後轉機來了，是櫻花時節。來新宿御苑賞花而順道過來的人多了，富果香的咖啡以及親切的服務，令常客大幅增加。

舉辦免費的公開杯測，大方分享熱情與知識，讓咖啡館聚集了許多對咖啡有興趣的年輕人，甚至有人隔著櫃檯不斷追問淳。

「網路上有人說這是一種新潮的作法，但我希望把它發展成一種文化。我覺得我們有提攜後進的責任，也想對生豆生產者表達一份支持。」淳熱情地說。

在淳身邊的惠美則是微笑說：「他有職人的氣質，想把人生都奉獻給咖啡。我看到他開店以後越來越進步，心想自己不趕快追上不行。」

婚後雖然朝夕相處，但兩人幾乎沒在新居悠閒過。

「週休一日那天？我們都是睡飽後去咖啡館，討論心目中理想的咖啡，這是最佳放鬆身心的方式。雖然到頭來還是離不開工作，但我們享受美味的咖啡之餘，生活也獲得充實，這就是能夠維持下去的原因吧！」

品味、努力，以及對咖啡無盡的愛，帶領齋藤夫婦一路走來。這對年輕的咖啡師夫婦，今天也以充沛的熱情，沖泡著新鮮的咖啡。

1　2　3

1. 負責裝潢的是淳父親所經營的土木工程公司。
2. 從惠比壽的家具店「PACIFIC FURNITURE SERVICE」買來的美國營業專用洗衣籃。
3. 置於店面前的滑板型桌子。淳在雜貨店一見鍾情便買下。

咖啡拿鐵460圓。
第二杯起降價100
圓。

自家烘焙的
單品咖啡

希望大家明白咖啡豆為農作物，進而了解各產地的
特色，因此堅持使用單品咖啡豆。會定期更換種
類，隨時保持在4種左右。

至於烘焙程度，基本上採取淺焙，以盡可能品味到
咖啡豆原有的個性。淳表示：「最好不要加牛奶和
糖，直接品嘗水果般的美味。」並以自己獨特的語
言來形容咖啡豆的個性，例如：「如巨峰般甜美。
尾韻令人聯想到薄荷，優美宜人。」對「形容方
式」頗有研究。

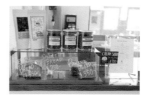

點心由惠美負責。烘焙甜點、
水果布丁等，隨季節變化內
容。

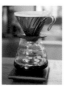

1 | 2

1. 用HARIO V60過濾的手沖咖啡。
2. 使用「愛惠浦」淨水器。

阿芙佳朵500圓。淋在香草冰淇
淋上面的義式濃縮咖啡每日更
新。

烤披薩吐司500圓。淺草名店
「Pelican」的吐司上面，放上自
製的番茄醬等。使用「百慕達」
烤箱。

手沖咖啡480圓起。可立即外帶
的咖啡350圓。每天早上不少上
班族前來購買。

開店上的分工

淳
店鋪企劃、經營、烘焙、服務

惠美
料理、點心、菜單開發、服務

一天的作息

6:30	起床（淳）
7:30	入店。開店準備（淳）
8:00	開店。起床、家事（惠美）
10:00	入店（惠美）
20:00	打烊。回家、家事（惠美）
21:30	回家（淳）
0:00	就寢

開業前的歷程

2015年5月　決定開業
2015年7月　找到店面、簽約
2015年8月　開始施工
2015年10月　開業

開業資金

1225萬圓
明細：內外裝修費485萬圓、廚房
設備費365萬圓、店面取得費240
萬圓、日常用具及雜費135萬圓

店鋪空間配置

15坪 **18**席
設計施工：鳶勝有限公司

4/4 SEASONS COFFEE
地址：東京都新宿区新宿2-7-7寿ビル1樓
　　　新宿三丁目車站起徒步5分鐘
電話：03-5341-4273
營業時間：週一～五8:00～20:00
　　　　　週六、日、國定假日10:00～19:00
公休：週二
http://allseasonscoffee.jp

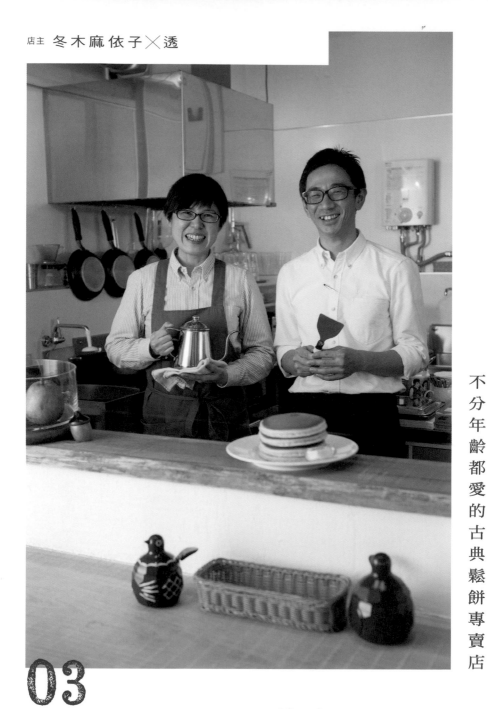

不分年齡都愛的古典鬆餅專賣店

03

鬆餅 **橡舍**（つるばみ舎）

膨膨圓圓如太陽般耀眼的鬆餅。用叉子刺進焦脆的表皮，會感受到質地細緻的鬆餅傳來一股彈力。加上大量奶油或楓糖漿送進嘴裡，任誰都會笑顏逐開。

站在銅製煎板前認真煎鬆餅的人，是過去在老牌水果甜點咖啡店「萬惣」上班的透。說到「萬惣」的鬆餅，因為作家池波正太郎也愛這一味而聞名，是全日本響叮噹的名品。

「萬惣」因房屋改建而休業，但透繼承它的古典風格，再自己改編出新作法，然後與妻子合開鬆餅咖啡館「橡舍」。

「原本只是想開間小小的食堂，但『萬惣』決定休業時，好多人流著眼淚熱切地跟我說，他們有多愛那鬆餅……我們覺得不能讓這個傳統味道消失不見，於是改變方向。」

店址距離車站步行二分鐘，位於大馬路旁的一樓，地點絕佳。儘管人來人往，但因為是在高樓大廈的一樓，氣氛寧靜宜人。

當初，冬木夫婦鎖定自家半徑五公里內的地方，不依賴資訊雜誌也不靠網路，而是自己騎腳踏車尋找空店面。

「這家店面當時還沒公開招租，而且超出我們的預算，但因為急著趕快開業，就毅然決定下來。為此，我們不得不縮減開業資金而自己動手整修，卻又因為沒時間而忙成一團。連著好幾天工作到很晚，有朋友實在很擔心，下班後便過來幫忙，真是太感謝了。」

因為全心全意打造店面，根本沒做開幕宣傳，店就悄悄開業了。後來一得空，兩人就去投遞廣告單，或是到車站前發傳單，直到半年後狀況才整個翻轉。

為促進沿線商店的繁榮，小田急電鐵集團舉辦一個大型活動，「橡舍」的鬆餅被做成廣告張貼在車站四處。就這樣搭上當

這裡原本是一家美容院。前往車站的行人來來往往，但店面與道路之間有個露台，因此店內氣氛相當閑靜。

店名「つるばみ」（tsurubami）是橡木果實的古語，因此，店內隨處可見朋友贈送的橡果雜貨小物。

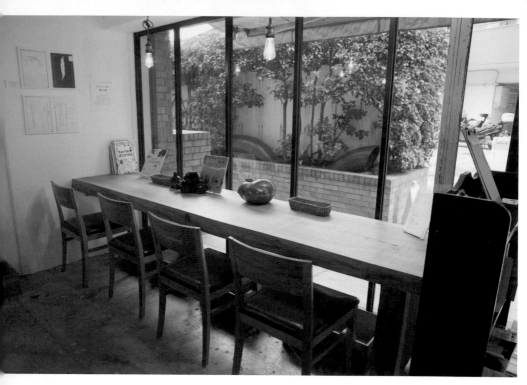

很多客人帶小孩來，因此備有許多繪本。封面可愛的繪本也成為室內裝潢的一部分，十分協調。店內流洩著森林聲等悅耳的背景音樂。

與客人距離很近的開放式廚房。「鬆餅要熱熱才好吃，希望客人能在煎好後即立享用。」店內裝潢都是自己設計的。

如同店的招牌樹般，在店頭迎接客人的鬆餅塔。

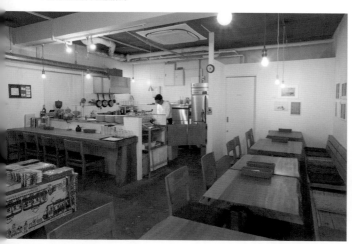

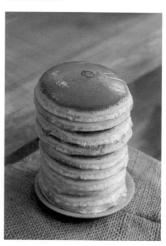

時正夯的鬆餅風潮，「橡舍」每天客人絡繹不絕，座無虛席。最近這波熱潮終於退燒，但每到週末，還是不少人特地遠道而來。

「鬆餅一直很受歡迎，是家人團圓的象徵。每個人都有一段跟鬆餅有關的童年回憶，難怪會蔚為風潮。」透笑著說。

「起初，麻依子只在店裡忙不過來時才過來幫忙，但她不僅很會招待客人，也很會帶領來打工的人，現在沒有她店就開不成了。一起工作後，我才發現她的這些優點。」透說完，麻依子接著表示：「老闆他工作起來很細心，責任感非常強，一心一意要做出最棒的食物讓客人在最佳狀態享用，所以我的角色就是協助他。」

兩人偶爾也會吵架，但他們都將意見衝突視為刺激咖啡館更進步的動力。回家後，夫妻倆會邊用餐邊小酌，享受幸福時光。

身體探出櫃檯盯著煎板上鬆餅膨脹模樣的人、嘴裡塞滿了鬆餅，笑著大呼「好棒喔」的小朋友、三代一同熱熱鬧鬧造訪的家族。在橡舍，昭和時代般的光景每日上演。

「從前，我總覺得繼承『萬惣』的風格實在壓力太大了，內心很糾結，但現在看到大家喜歡我煎的鬆餅，就覺得當初這麼做是對的。今後，我會繼續煎，麻依子也會繼續在左右旁邊幫忙。將來這家店要是能成為有些人的回憶，那就太好了。」

兩人靦腆地笑了。那容顏彷彿鬆餅般蓬鬆地溫暖起來，幸福不言而喻。

冬木夫婦是在一場植樹演講會上認識的。他們堅持用真真實實的木頭，因此桌面木板是直接到木材行採購「拐棗木」，再自己安裝桌腳。裡面的長椅是住在岐阜原為木匠的朋友所做，座位下方設計成收納箱。

櫃檯上有一排池波正太郎的文庫本。透是他的大粉絲，也是因此到「萬惣」上班的。

在煎板上慢慢煎6、7分鐘。職人的技藝就是能夠調整煎板的溫度及麵糊的狀態，抓準「時機」。「我煎的話，到現在還不能煎出一模一樣的味道。」麻依子說。

店裡也賣麻依子手繪的可愛手帕。

在煎板上一片一片煎出來、充滿古早味的鬆餅。堅持選用茨城的奧久慈蛋、岩手的低溫殺菌牛奶等材料，從小孩到老人皆可安心享用。

可以只點一片，餡料也有很多種，搭配維也納香腸或馬鈴薯泥可當成午餐，搭配紅豆餡就變成點心，可依需要選擇。

「把銅製煎板磨一磨再加熱，煎板的顏色會從金色變成銀色，再變成銅色，過程中，看著上面煎著的圓形鬆餅，就覺得它彷彿太陽一樣。」淳說。

鬆餅一片310圓、2片570圓、3片830圓、4片以上則1片260圓。目前最高紀錄是疊了10片！請搭配大量奶油或店家自製的楓糖風味糖漿享用。

可當午餐也可當點心的鬆餅。

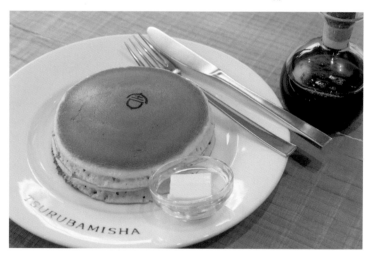

水果三明治620圓，中間夾了5、6種時令水果。店主表示，這道餐點會將所有水果的顏色搭配得賞心悅目，因此製作起來很開心。可以外帶，很多人買來送禮。

水果迷你鬆餅620圓，加了發酵奶油、蓬蓬軟軟、一口大小。這裡的鬆餅有厚薄之分，這種薄鬆餅的配方是以厚鬆餅的配方為基礎再加以創新的。

咖啡420圓。獨特的咖啡杯是在合羽橋訂製的。可愛又帶點幽默感的插圖，為美大畢業的麻依子所繪。

開店上的分工

透
料理

麻依子
服務、飲料

一天的作息

時間	內容
7:00	起床
8:00	入店。備料
11:00	開店
20:00	打烊。整理
20:30	回家。準備晚餐（麻依子）
21:00	晚餐。家事
23:00	就寢（透）
24:00	就寢（麻依子）

庶務作業、會計等，為兩人一起負責。平時有1名打工
職員，假日則2名。

開業前的歷程

2015年7月　找到店面
2015年8月　店面簽約
2015年9月　開始施工
2015年10月　開業

店鋪空間配置

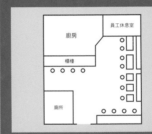

16坪 **22**席
施工：沖工務店（僅基礎工程）
設計、油漆等，盡可能自己完成。

開業資金

900萬圓
明細：內外裝修費300萬圓、廚房設備
費250萬圓、備品150萬圓、營運資金
200萬圓

自己出資40%，世田谷區創業支援融資提供
60%。

椽舍（つるばみ）
地址：東京都世田谷区宮坂3-9-4
　　　アルカディア経堂1樓東側
　　　経堂車站起步步行2分鐘
電話：03-6413-1487
營業時間：平日11:00～20:00
　　　　　週六、日、國定假日9:00～10:30（上午）、
　　　　　11:00～18:00
公休：週三
http://tsurubamisha.hatenablog.com

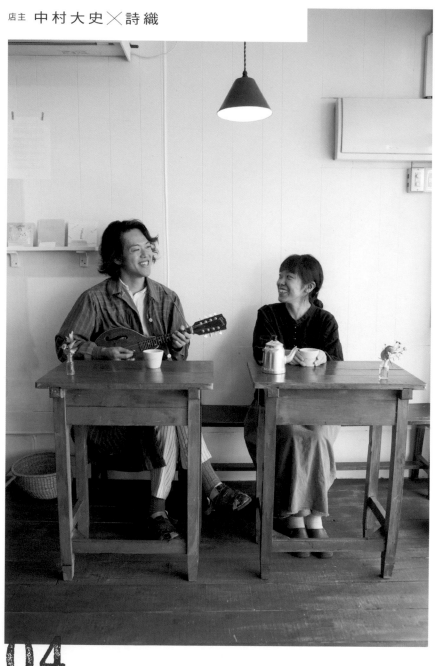

享受音樂家與料理人伉儷的演奏會

04

食堂・音樂室 **ARUMAKAN**（アルマカン）

腳踏式風琴、曼陀林、手風琴等樂器陳設於客席間，廚房傳來香料的香氣，以及調理用具互碰的聲音，朝氣蓬勃。這裡是音樂家中村大史與長年在餐廳廚房大顯身手的詩織所開的小咖啡館。

如今早已常客絡繹不絕，但其實一年前，兩人根本沒想到會開咖啡館。

兩人以結婚為前提交往，幾個月後，得知有店鋪讓渡的消息，然後新居喬遷、咖啡館開業、結婚等，左右人生的大改變接踵而來。

「我們不是隨波逐流，而是隨遇而安，結果就這樣了。」言談中顯得相當開心。

母親是音樂老師，因此大史從小便有很多機會接觸樂器，如今成為一位可演奏多種樂器的音樂家，過著以現場演奏為主的音樂人生。

「我常在咖啡廳和畫廊演奏，發現那些

經營者都把生活和工作平衡得相當好，人格也深具魅力。我雖然嚮往能有一個與朋友聚會的地方，但因為經常巡迴表演，不能固定待在一處，所以始終認為這種嚮往是老後的夢想。」

就在這時候，一個咖啡廳老闆友人詢問大史要不要接下他的店。大史原本就想要有個自己的地方，而詩織自料理學校畢業後一直在咖啡廳工作，也很想擴展自己的能力，於是立即得出結論了。

即將接下的店鋪，走得是內裝五彩繽紛的流行路線。而兩人雖無DIY經驗，卻有喜好創作的性格，便試著自己改裝成自我風格。

「最初的三星期，他到海外巡迴表演，那段期間可累到了我了。我要挑選前老闆留下來的備品，又要在寒冷的日子裡獨自大掃除。不過，他回國後馬上認真投入，我對他的信賴感也增加了。」詩織說完，大

一大面玻璃牆，採光相當好。鋁製窗框只要塗上特殊的鐵油漆，就會呈現出復古時尚的氛圍。

店頭擺放的多肉植物，都是朋友幫忙混栽的。

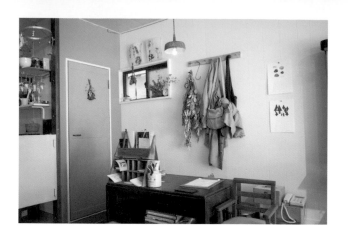

結帳櫃檯後面的外套和包包，是詩織通勤時穿的衣服，非常融入店內氣氛，完美成為室內裝潢的一部分。夏天會有草帽與大披肩。

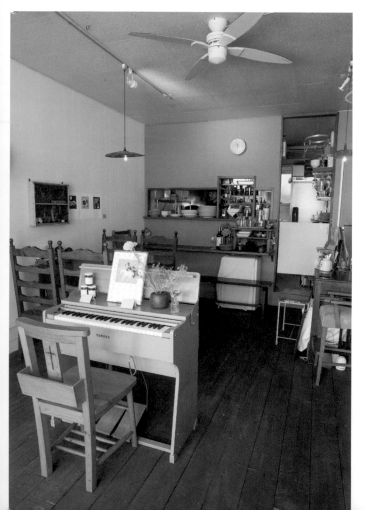

基本菜單夾在紙夾裡，每週更新的特餐則寫在黑板上。

放在中間的老風琴和教會椅，令人印象深刻。原來的地板貼了一層緩衝地貼，後來在居家賣場買了便宜的三合板鋪上去，再釘上杉木板。

026

史回應：「布置這家店是我們首度共同合作，能在短時間內深刻了解彼此的堅持與喜好，我覺得很棒。原本我只知道她是廚師，後來我發現她很有創意，也很可靠。」

兩人在網路上做功課，買來木材貼地板，粉刷牆壁，一邊摸索一邊進行，二個半月後終於打造出優雅恬靜的空間。

詩織是「食堂長」，負責料理及待客，大史是「音樂室長」，負責CD展售區的管理與音樂活動的企劃。大史目前仍從事音樂活動，有時無法到店裡去，但不少客人是粉絲和相識的音樂家，因此兩人的小店運作得很順暢。

「目前來客數比目標少一點，平日15人，週末25人左右。只要多舉辦活動，來客數和營業額就會上升了，但我們不想搞

得太過頭，維持適當的溫度感才是我們的目標。」

兩人的咖啡館、兩人的生活都才剛起步而已，此後風光尚不可知，但他們很有彈性，相信一定能繼續演奏出充滿希望的樂章。

由大史負責的CD展售區。除了他本人也參與演出的專輯外，也有好友音樂家及符合店內氣氛的專輯等，全為「ARUMAKAN」的獨到精選。備有椅子和耳機，不少人邊聽音樂邊等待料理上桌。

裝飾牆面的吉他和布祖基琴。來玩的音樂家朋友看到後，便會拿在手上即興表演。

特餐880圓。照片上是雞肉菠菜咖哩、扁豆佐馬鈴薯的熱沙拉、胡蘿蔔絲、葉菜類沙拉、雜糧飯。加200圓可附湯。食材購自附近的農會。

充滿香料風味的無國籍料理

喜歡出國旅行，品嘗過各式香料料理的詩織，負責製作種種無國籍料理簡餐。放入大量的時令蔬菜，非常健康，而且分量多，男性也能大快朵頤，因此頗受歡迎。

除了基本的飲料與酒類，還有石榴可可、百香果奶昔等特別的飲料。

主要特餐每週皆會更新內容。有酥酥脆脆的、鬆鬆軟軟的，有酸酸的、辣辣的，每一盤都能吃到不同口感與味道的組合；再放1、2種可事先製作好的小菜，這種做法，即使客滿也能一個人從容應付。

用於咖哩或炒物的自製香料油，店內也有販售。

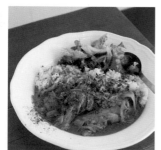

香料雞肉咖哩850圓。以優格為基底的雞翅咖哩，中辣，但可調整辣度。備有荷包蛋、炒蔬菜等配菜（費用另計）。

栗子與核桃的牛軋糖冰糕450圓。會隨季節改變口味。這款冰涼甜點是用蛋白霜及鮮奶油做成，蓬蓬鬆鬆的，非常好吃。

薄荷咖啡歐蕾580圓。加了「MONIN」的薄荷糖漿而微甜。咖啡是使用「ROBAYA」（ろばや）的有機公平交易豆。

開店上的分工

詩織
料理、服務

大史
精選CD展售、活動企劃、網站管理

一天的作息

8:00	起床
10:00	入店。 備料、 打掃等開店準備
11:30	開店
21:00	打烊
22:00	回家
24:00	就寢

以上為詩織的作息。大史因為音樂工作而時間不固定，有空就會幫忙。

開業前的歷程

2014年12月底　接受店鋪頂讓的提案
2015年2月　　　店鋪契約、 開始施工
2015年4月中旬　試營運（僅提供午餐）
2015年5月　　　開業

開業資金

230萬圓

明細：頂下店鋪的費用165萬圓，
內裝、日常器具、施作費40萬圓，
廚房用具類10萬圓，其他15萬圓

店鋪空間配置

廚房　廁所

8坪 **17**席

設計施工：自己改裝頂下的店鋪

善用電鋸。地板是在緩衝地貼上面再貼一層木板。自己製作櫃子。

食堂・音樂室ARUMAKAN（アルマカン）
地址：東京都武藏野市吉祥寺南町2-21-8
　　　吉祥寺車站起徒步5分鐘
電話：0422-29-9222
營業時間：週一、二、五、六11:30～21:00，
　　　　　週三、日11:30～17:00
公休：週四，也會不定期休假
http://arumakan.info

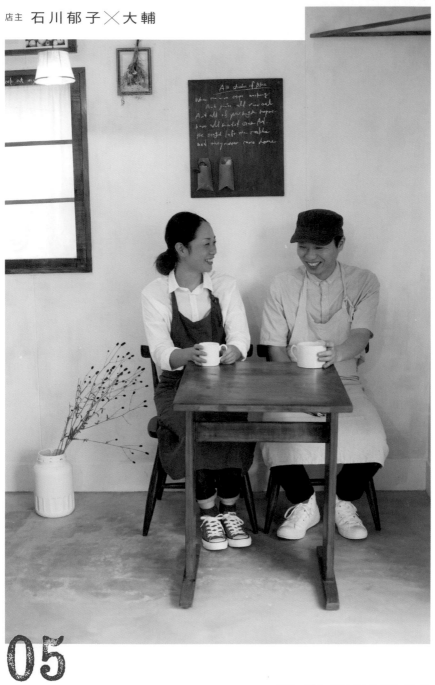

店主 **石川郁子✕大輔**

提供現烤自製派點、著重季節感的點心屋

05

BORTON

030

才看到招牌而已，遠遠便傳來迷人的奶油香。「BORTON」的人氣商品就是每天早上花一小時烤出來的自製派點。烤成深咖啡色的派，大口咬下，層層脆皮在口中細細地化開來。

「我們打算簽證到期後就回日本，一起開間點心坊。」

兩人就這麼討論好。回國後，大輔進入大型蛋糕店，從基本的製作到機器的操作、大量生產的方法等，廣泛學習各種技術。歷經修業2年後開始尋找店面。

石川夫婦中意沒有高樓大廈的街市以及個人商店很多的區域，最後選定東京郊外的國立市，這裡的氛圍與他們喜歡的英國鄉間有點類似。

店面位於成排二層樓建築的一樓，已經空屋一段時間。建築雖舊，但租金比行情便宜，這點也是兩人相中的關鍵原因。為了省錢，盡可能自己動手，於是委託在附近開工作室的造型工藝師做設計，其餘的木工由大輔負責，窗簾等與布相關的工作則由郁子負責，兩人各自發揮長才，完成裝潢作業。

石川夫婦是在英國認識的。兩人赴英的目的不同，郁子是為了上大學攻讀洋裝圖案設計，大輔則是為了學英語。兩人住在匯聚世界各地食材的倫敦，久而久之對飲食產生興趣，大輔還到當地的日本料理店上班。一放假，兩人便到隔壁的法國四處裝潢作業。

信一定沒問題。」

妻子郁子也掛保證地說。

「他做的派和我吃過的，口感、味道都與眾不同，我確主。」店主石川大輔說。

做下去。基於這種心情，我決定以派為費工夫，但就是困難才有趣，於是想繼續麼好吃。雖然因質地細緻，不好處理，很

「第一次做派時，感動極了，怎麼會這

吃法式甜點，上點心、麵包烘焙課，越來越上癮。

用於料理上的南瓜、蘋果、栗子等。不用加工品，全部自己從頭製作起。

寬敞且具開放感的廚房。裝設大面玻璃窗，從外面能一覽無遺，因此恆常保持整齊清潔。

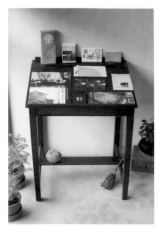

1. 附近個人商店的DM、 店卡等。 在負責裝潢設計的造型工藝師介紹下而結緣的。

2. 鋁製窗框的內側貼上木片， 上面用白色粉筆寫著若干訊息。 非常新潮的創意。

3. 店內的各種古董飾品， 是旅居英國時收集來的。 兩人打算於不久的將來在店內舉辦跳蚤市場。

一進門即看到展示檯及其後方有一大面玻璃的廚房。 照片右邊那個沉重的古董風櫃檯， 是學過家具修理的大輔作品。
做法很簡單， 就用三合板蓋住一個三層收納櫃， 整個製作費用花不到5千圓。

「那位造型工藝師給我們不少建議，還借我們工具，幫了很大的忙。結果好多客人都說他們想住在這樣的家裡。」頗為得意。

一直到開店前都在忙著裝潢，因此無暇打廣告，但馬上就建立起常客了。

「這一帶有很多個人的點心店，因為這層關係，附近居民平時都會買些點心，也有愛好甜點的客人特地遠道而來，逛別家店的同時順便光臨。我們選擇這裡是正確的。」

到了夏天，烘焙甜點類的銷售量減少，於是開始賣內用的冰涼點心。加了冰淇淋和果凍的杯子點心很適合拍照，因此迅速於社群網站上傳開，增加不少新客人。

由於關係親密，又是家人，多少容易要賴任性。但石川夫婦並未如此，兩人皆對工作抱持相當的責任感，大輔負責製作、郁子負責服務，明確地分工合作。

「我雖然很積極提出各種點子，但基於信任，不會干涉太太負責的領域。」

「我先生私底下很隨興，但工作起來認真又頑固，屬於職人氣質吧！我們不會互相耍賴，都希望彼此能越做越好。」

在英國出生的兒子已經六歲，正是活潑好動時。打烊後，郁子會騎自行車到幼稚園接小孩，開始另一場奮戰。

「雖然老是忙得不可開交，但跟兒子相處的時間是最療癒的。等咖啡館的經營步上軌道，我希望有更多時間陪他玩，所以我得更賣力工作才行。」大輔以父親身分自我期許。

「在家裡，我們一談工作上的事，他會不高興，但他會在幼稚園宣傳我們的店，不少家長都過來買呢！」從郁子的話聽來，兒子年紀雖小，顯然很以父母的工作為榮。

開幕至今僅短短幾個月。兩人笑說，因為各種事情太多，感覺已經開店超過一年了，想必那些每天來買點心的常客也是這種心情吧！每天早晨從「BORTON」飄出的芳香已然成為一種訊號，通知街上每個人，幸福的一天開始了。

1. 前往廁所和洗手檯的通道。低垂的門簾與天花板上的影子非常美。門簾是郁子親手製作的。

2. 牆壁是先塗一層白色油漆，再塗上灰白色油漆以稍加變化。適度的不均勻讓視覺上更有溫度。

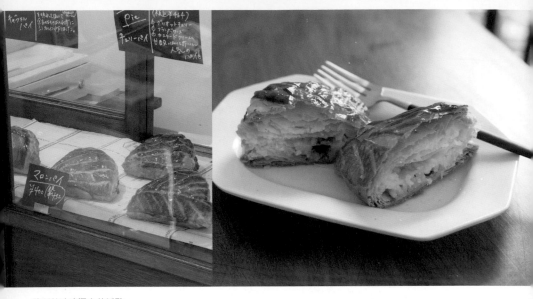

陳列於玻璃櫃中的派點。
派皮是用九州產、北海道
產及法國產等3種麵粉自行
調配而成。層層膨脹的派
皮讓人感覺到力量。

以當令食材
做內餡的
自製派點

從食材到烤法皆極盡講究，希望客人能充分品嘗到
麵粉與奶油的美味。為了對抗濕度高的季節，烘烤
時間長達1小時，因此每一層派皮都確實立起來，飽
含空氣而輕盈。這種口感是重點，因此賞味期限僅
限當天。

餡料有栗子、南瓜、紅玉蘋果等基本款，也會隨季
節推出鳳梨、百香果等口味。有時也使用兩人與兒
子一起採收的南瓜、藍莓等。

派點主要為外帶，限內用的杯子點心也大受好評。
將來上軌道後，預計推出午餐。

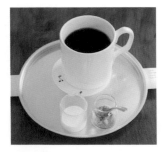

咖啡450圓。以大分的「豆岳珈
啡」的咖啡豆來沖泡。除此之
外，還提供自製的水果糖漿、
兒童用果汁等。

加了咖啡凍及堅果泥的冰淇
淋。拍照的客人相當多，因此特
別注重造型美觀。

磅蛋糕、餅乾、蛋白霜等，全
是可愛的烘焙甜點。備有禮
盒，不少人買來送禮。

開店上的分工

大輔
製作點心

郁子
服務、庶務作業

一天的作息

時間	內容
5:00	起床（大輔）
6:00	入店。備料（大輔）
6:30	起床。家事、庶務作業（郁子）
9:30	入店。開店準備（郁子）
11:00	開店
18:00	打烊。整理、備料（大輔）
18:30	接小孩回家、家事、育兒（郁子）
19:30	回家（大輔）
22:00	就寢（大輔）
23:00	就寢（郁子）

開業前的歷程

年份	事項
2010	考慮開店
2013	從英國返回日本
2015年12月	店面簽約
2016年1月	開始施工
2016年6月	開業

開業資金

550萬圓
明細：內外裝修費200萬圓、廚房
設備費250萬圓、備品100萬圓

店鋪空間配置

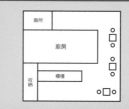

廁所
廚房
收納
櫃檯

14坪 **6**席
設計施工：造型工藝師 關田孝將

BORTON
地址：東京都国立市西2-9-74 富士見ハイツB1F
　　　国立車站起徒步7分鐘
電話：不公開
營業時間：11:00～18:00
公休：週日、一、國定假日
http://kashiyaborton.blogspot.jp

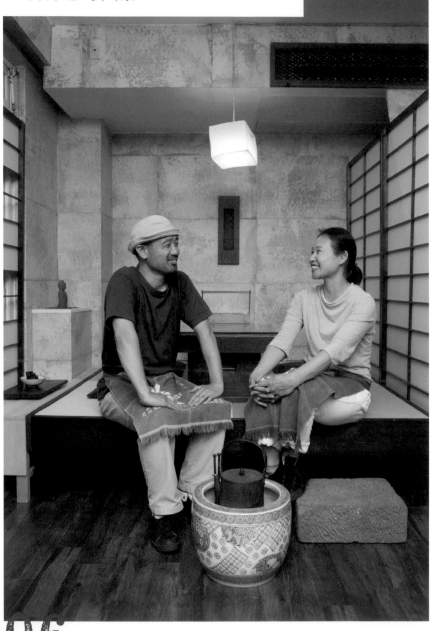

從裝潢到服務皆感受到「用之美」的大人味和式咖啡館

06

IZUNDOU（いずん堂）

深藍色的素雅暖簾在閑靜的住宅區中飄舞，上面印著「いずん堂」。附近雖有不少大學及高中，但古董老店般的外觀對學生來說，可能門檻有點高吧！

拉開拉門，觸感良好的和紙壁紙與雅緻的小和室客席、精選的家具與食器，連細節都可感受到店主的美學意識。

「我們以『用之美』為基本概念，把覺得不錯的東西放進來，不管它有沒有名氣。」說話的是店主門野志考與泉這對夫妻。

「用之美」是民藝運動的思想，意指寓寄於日常用品中的美。大學時代學習生活造型工藝的泉，一直奉此為圭臬。

不僅器物，「IZUNDOU」的菜單和服務也都體現出「用之美」，例如手工製作的美乃滋、用炭火烤的三明治吐司，而且，洗臉盆上掛著的不是紙巾，而是布製的小毛巾。對兩人而言，這些都是生活日常，

但隨處的用心，逐漸積累出在這家店才享受得到的舒適感。

兩人邂逅於近二十年前。在一家又一家的咖啡廳約會，於是討論到將來想開店。志考待過餐廳、學校食堂，累積各類餐飲店的經驗，而泉在母校上班，透過工作學習美學意識。

結婚後，兩人將新居布置成咖啡館模樣，在招待朋友的過程中孕育夢想。而促使兩人向前邁開一大步的，是有次租了一家店，舉辦為期二天的咖啡館活動。

「來客數超乎預期，手忙腳亂的，事後我們做了很多檢討。不過，從準備到善後，全都很開心，於是馬上決定開店。」

頂下這家餐飲店後，兩人找了身為一級建築師的友人以及手工紙專賣店商量，然後花上三個月時間，自己裝修出這個大量使用和紙的空間。

店名取自泉在學生時代的小名。店址位於武藏野美術大學附近，有時會以畢業生的作品做裝飾。

從車站沿著玉川上水旁的綠色步道步行20分鐘左右。從樹葉間灑下的日光十分宜人，不少人在此散步。

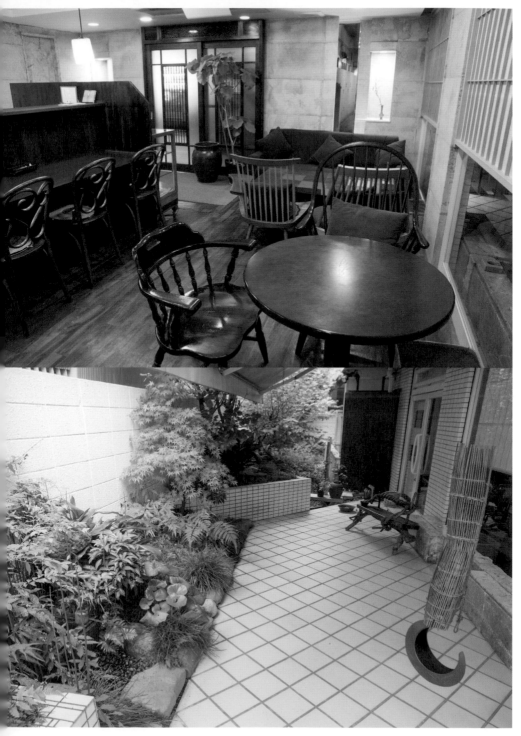

雖然兩人早有開店共識，但開業之初，泉還在上班，僅週末才入店。泉表示，因為公司讓她學習到很多，對她有恩，不能隨意說辭就辭。

不過，看到志考孤軍奮戰的身影，還是決定提早辭職，專心投入咖啡館。

「我一個人能做的事很有限，經常忙得不可開交。經濟上雖然會比較吃緊，但不論歡喜憂愁我們都能在一起，所以好興奮。」志考回顧當時的情景。

泉的加入帶來一個好處，就是門檻降低了，學生可以進來。此外，也有時間企劃活動、開發新菜單等，常客便增加了。

「如今想想，或許從前我的心情比較隨意吧！但變成為了生活而工作後，認真程度自然大不同。現在還是會為待客或經營上的事情煩惱，可是能跟知心的人一起工作，這些煩惱就不算什麼了。」泉樂觀地說，志考接著沉穩地微笑表示：「我想

為這個家、這間店，注入更多笑容更多愛，讓大家過得更開心。」

相互體貼而幸福洋溢的光景，肯定是兩人的日常寫照。正是這樣的美感，創造出這家店的氣質吧！

手工製菜單。使用手工和紙，觸感溫柔宜人。

這座大型櫃檯是之前店家留下的，上面排著一列《銀花》雜誌，其追求生活美學的內容，在在影響兩人。燈泡外面包一層和紙，創意十足，呈現柔和的氛圍。

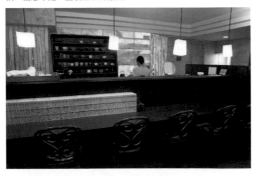

1
—
2

1. 奢侈地購置嚮往已久的中島喬治椅子和松本民藝家具等。為了讓客人坐下時能夠欣賞陽台景緻，採用雪見障子。
2. 和風陽台設有手水鉢及長柄杓，綠意盎然。這裡也是兩人精心改造的傑作。

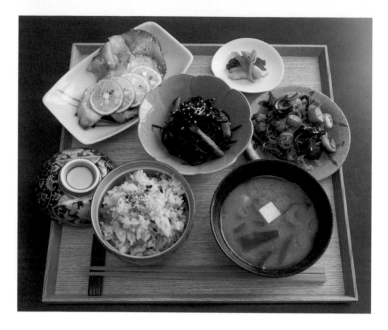

米飯特餐1100圓，為週五、六限定，內容會每週更新。照片上為烤鹽麴雞肉、羊栖菜涼拌四季豆、奶油煎原木舞茸與秋葵、自製米糠醬菜、紫米、加了酸橘的味噌湯。

感受四季變化的
滿滿鮮蔬料理

「IZUNDOU」的宗旨為「注重當令食材、當地食材」。每天早上到附近「清水農園」大量採購回來的新鮮蔬菜，是料理的主要材料。米等食材也是向熟識的生產業者訂購。

菜單不限和食，也提供三明治、沙拉、義大利麵等咖啡廳的基本餐點。不過，三明治的吐司是點完餐才以炭火現烤，沙拉則使用自製的煙燻鮭魚等，全都別出心裁。

「想用美好的餐具款待客人」也是當初開咖啡館的初衷。旅行時帶回來或在展示會上買來的餐具、委請當地陶藝家鈴木滿美製作的杯子等，每一件都有故事。

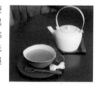

大吉嶺紅茶550圓。使用法國老牌紅茶「瑪黑兄弟茶」（MARIAGES FRÈRES）。必定事先品嘗過，確認風味無誤才提供給客人。

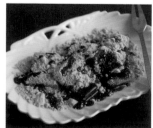

蕨餅400圓。每天早上現做，而且只做出當天使用的分量，因此口感軟糯、Q彈。

法式鹹蛋糕450圓。雞肉、橄欖、茄子等餡料豐富。由於是用紫米粉做成的，非常濕潤，宛如法式凍派（terrine）。

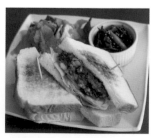

三明治800圓。照片上是炸鳴門裙帶菜的三明治、酸橘醬油。酸橘是特別跑到德島去採的。

開店上的分工

志考
料理、會計、企劃並執行

泉
飲料、服務、宣傳、企劃

一天的作息

7:30	起床、家事（泉）
8:00	起床（志考）
9:30	採買、備料（志考）
	跑銀行、開店準備（泉）
12:00	開店
21:00	打烊、整理
23:00	回家。準備晚飯、家事（泉）
24:00	晚餐
26:00	就寢

開業前的歷程

2010年4月　開始尋找店面
2011年7月　店鋪簽約、開始施工
2011年10月　開業
2013年4月　正式由夫妻兩人攜手經營

店鋪空間配置

開業資金

500萬圓
明細：內外裝修費100萬圓、備品
類100萬、營運資金300萬圓

18坪 **17**席
設計施工：頂下店面再自己裝修

廚房用品沿用過去店內的陳設，其他改裝由一級建築師的友人增谷光記先生請教「紙舖 直」根深法子小姐、
內山紙的阿部一義先生自行裝修。

IZUNDOU（いずん堂）
地址：東京都小平市小川町1-741-53
　　　鷹の台車站起徒步18分鐘
電話：042-315-1106
營業時間：週一、三、四、日12:00～20:00、
　　　　　週五、六12:00～21:00
公休：週二、第三個週一
http://izundou.com

家人一起開咖啡館的優點與缺點

詢問每一位咖啡館的店主：「請談談家人一起工作的利弊得失。」

因為一起工作，可以快速決斷並執行；互相了解而能互補等。這些都是與人生夥伴攜手開店才有的優點。

另一方面，也有容易吵架吵個沒完、容易失去緊張感等缺點。由於無人可替補，必須事先想好萬一有人生病時的對策，以及只有一份收入來源的風險。

若能與家人成為相互坦誠、目標一致、共享公私生活的夥伴，那真是太棒了。

在克服缺點與困難的同時，也能朝人生目標共同成長，這就是家人攜手經營的醍醐味吧！

· 容易溝通。

· 想法相近，不致會錯意。

· 增加家人相處的時間。

· 加速從企劃到執行的時間。

· 不足之處可以互補。

· 節省人事費用。

· 可直率地交換意見。

· 共同話題變多，每天都很有話聊。

· 一起歡喜一起憂。

· 不必顧慮太多，比較沒壓力。

· 能發現對方新的魅力與能力。

· 可以讓孩子看見父母工作的身影。

· 工作、家事、育兒均可分工合作。

· 容易失去客觀性、緊張感。

· 獨處的時間變少，難以保有隱私。

· 一人生病，往往就得被迫歇業。

· 難以公私分明。

· 僅有一份收入來源，經濟上的風險大。

· 一旦吵架便難以恢復心情，吵架時間容易拖長。

· 有時會在工作上耍賴、任性。

· 假日父母都得工作，較難有時間陪伴小孩。

手工製作的傑作

3	2	1
5	4	

1. 生鏽的方平底盤變成菜單看板。很適合復古懷舊氛圍。（義大利餐點 curari）
2. 看起來像鐵製的窗框，其實是塗上一層特殊的鐵油漆。（cafe spile）
3. 在100圓的塑膠瓶上塗上白色油漆，看起來就像陶器花瓶了！而且很輕，倒了也不怕。（BORTON）
4. 貼在瓦楞紙上的菜單，粗糙的觸感宜人。（HUTTE）
5. 漂亮的廁所標幟，為店主親手繪製。（iijima coffee）

一邊照顧小孩一邊開店

工作、育兒、家事，
皆是兩人一起克服過來。

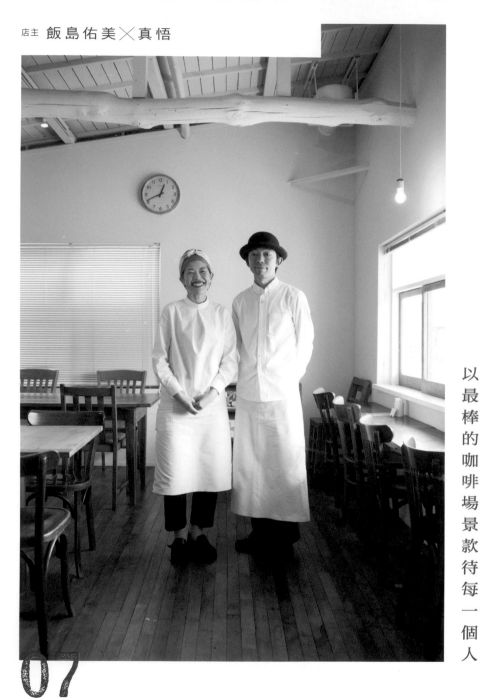

以最棒的咖啡場景款待每一個人

07

iijima coffee

離最近的車站步行二十分鐘，獨棟的咖啡館就位於有很多家庭餐廳的大馬路邊，藍灰色外觀令人印象深刻。「以最棒的咖啡場景款待每一個人」，一如這個概念，料理的素材及餐具自不在話下，連交談的用語、音樂的播放音量、裝飾花的角度等，在在感受到店主夫婦的美學意識。

經營「iijima coffee」的真悟與佑美是在栃木的老牌咖啡廳「1988 CAFÉ SHOZO」工作時認識的，兩人都是因為嚮往該店的氣氛而極力爭取加入。

「從咖啡到蛋糕，我整個學過一輪；在那裡不只學到技術，還磨出品味，感覺七年時間只有一轉眼而已。」真悟回憶說。

原本兩人就有開店的打算，於是趁結婚時離職。為了實現夢想，兩人搬到佑美娘家附近，又為了存錢而開始打工，同時尋找店面。

偶然找到這裡。它原本是一家串燒店，

雖然已經開了三十年以上，卻非常乾淨，呈開放感這點更是選中的主因。

「雖然交通不便，但只要把工作和服務都做好，應該還是有人會找到這裡來。而且我們的心態，與其說是希望人人都來，不如說是希望尋找了解兩人品味的人都能過來。」

店內的改裝是委託一位了解兩人品味的建築師朋友負責的。原本的居酒屋風格只保留骨架而已，其餘全部改裝成「簡單且有溫度的空間」。

二〇一四年春天，這家專賣咖啡與點心的店開幕，兩夫妻的夢想終於實現。然而三個月後，佑美生病了，於是趕忙雇用打工族來幫忙。為了不增加身體的負擔，佑美留在家裡做些庶務性的工作。

「我以為會馬上好，但不知為什麼拖了好久。不能去店裡幫忙真不甘心，還給先

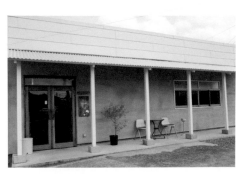

顏色不均的藍灰色外牆，給人印象深刻。外面的座位是專為帶寵物者及吸菸者設置的。

店的前身是一家居酒屋，裡面是榻榻米座席。兩人給建築師朋友看一些照片當參考，但還是基於信賴而全權委由處理。後來地面是鋪上美國的老舊木材。

這裡是兩人認為最能「象徵這家店」的一隅。簡單中有美感，與茶道世界相通。花器的角度及花的水是否澄澈靜謐，皆左右客人置身其間的舒適度，非常重要。

書、老舊木材、花、古器物等，兩人的喜好完全一致。

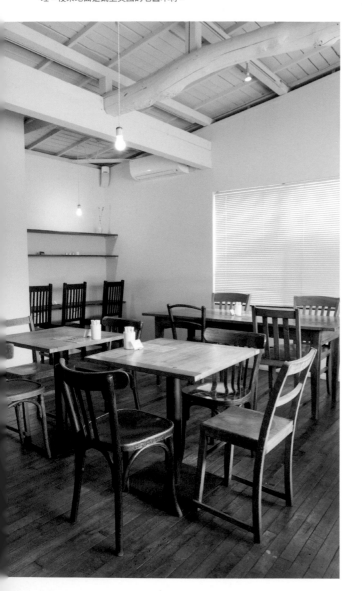

生添了麻煩，實在很過意不去……」

想必真悟也很擔心妻子的健康。不須言語即心有靈犀的伴侶不在身邊，開店時肯定不好過。

而拯救這個痛苦時期的，是佑美腹中的小生命。堅決守護小寶貝的心情成為支撐下去的動力。幸好生產完，佑美的病也痊癒了。

真悟早已下定決心，要為家人好好把咖啡館經營起來。「開業之初，我原本只打算好好經營這家店而已，但和一些老闆交流後，我改變心意了，想把店擴大，加以組織化，拓展更多的可能性。如果我們創造的空間能夠成為各地人生活的一部分，那就太好了。」看真悟這麼說，佑美微笑表示：「他的能力越來越強，整個人越來越可靠了。」

佑美的心境也有若干變化。「以前我抱持成見，總認定『咖啡館就該這樣』而經

常和先生拌嘴，後來經歷生病、生產，一些刻板觀念逐漸消磨掉了，變得願意全心全意支持他的想法。如今我的目標就是讓咖啡館越來越好，才能報答在艱難時期前來幫忙的員工以及前來光顧的客人。」

四月起，女兒小步衣上幼稚園，佑美開始有一點時間到店裡幫忙了。工作、育兒、家事，肯定每天忙得團團轉吧！但佑美笑容可掬地說，即便如此，看到客人上門還是很開心、很幸福。

正因為有過困苦的經驗、有了想要守護的人，飯島夫婦更溫柔也更堅強了。這樣一對夫妻所經營的店，是一處令人放鬆、宛如沐浴煦陽下的空間。

窗外是專用停車場，可停9部車。不少客人專程開車前來。

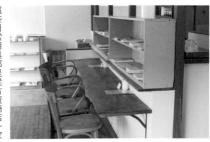

這些日常用具都是從古董商店一家一家逛來的。建築師朋友建議他們：「椅子得有好多張，最好提早開始尋找。」

以 精 選 的 食 材
做 出 簡 單 的 料 理

以手沖咖啡及自製蛋糕為主。咖啡豆購自北海道的「齋藤珈琲」及千葉的「KUSA. 喫茶」。開業之前，兩人從日本各地訂購咖啡豆來試飲，結果認為從以前就很喜歡的這2家店的豆子最為美味。

此外，也向當地的年輕農家採購新鮮蔬菜、有機紅茶、調溫巧克力等，一一嚴選後才採用。

餐點由真悟一手包辦，但現在佑美也在開發新菜單。今後會增加外帶商品，也預定開設網路商店。

手沖咖啡有4種，580圓起。都是一杯一杯用濾紙滴濾出來的。由於店家周邊有很多家庭餐廳，開業之初曾被評

為「價格太貴」，但目前有大批客人前來尋求只在這裡才享受得到的品質與空間。

真悟製作的烘焙甜點。標籤設計等由佑美負責。

提供外帶的商品，有使用千葉名產花生所做成的點心、生巧克力、果醬等。很多人買來當作贈禮。

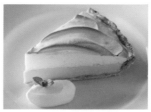

檸檬派520圓。酸酸的檸檬奶油搭配香甜的蛋白霜，平衡絕妙。蛋糕基本上有4款，額外1款每月替換。

培根佐蔬菜披薩750圓。餡料放入自製的厚片培根，以及從當地農家「kiredo」買來的「島人參」、「日野菜蕪」，分量感十足。

開店上的分工

真悟
料理、飲料、服務、企劃

美佑
商品設計相關工作、庶務、網站

一天的作息

6:00	起床（佑美忙完家事後、工作）
7:00	入店，打掃、備料（真悟）
10:00	開店
16:00	做完工作後，忙家事與育兒（佑美）
18:00	打烊、備料、整理（真悟）
21:00	小孩就寢後、庶務作業（佑美）
23:00	就寢（佑美）
24:00	回家（真悟）
25:00	就寢（真悟）

開業前的歷程

2013年9月　找到店面
2014年2月　店鋪簽約、開始施工
2014年4月　開業

店鋪空間配置

廚房　　廁所

15坪 **21**席
施工：span design

iijima coffee
地址：千葉県千葉市花見川区柏井町1617-7
　　　八千代台車站起徒步19分鐘
電話：047-455-3242
營業時間：10:00～18:00
公休：週三
https://www.iijimacoffee000.com

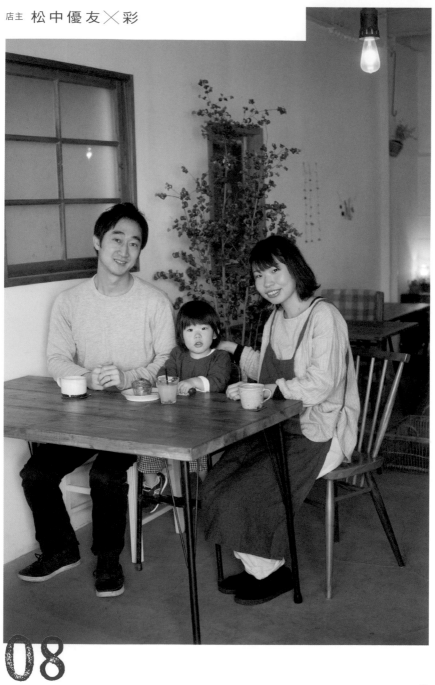

歡迎小朋友光臨的義式咖啡館

08

義大利餐點 **curari**

人每天到現場去，邊和師傅討論邊完成心目中理想的空間。

不過，對長年在大型餐廳工作的優友來說，彩的選擇全都違背常識。

「這家店很老舊，連排水設備都沒有；而且她買的椅子都是東一張西一張，不是整組的，又都髒兮兮；明明是一家適合小朋友來的店，卻說要使用工藝師手作的器皿……」

即便擔心，優友依然尊重彩的品味，默默支持。結果這些堅持讓咖啡館深具個性，大受歡迎。

別具品味的老家具陳設其間，空間寬敞到嬰兒車可以推入，而且備有尿片更換台及搖籃。

帶小孩來的客人也能在此輕鬆享用窯燒的正統拿坡里披薩與精製點心，因此開業以來，門口經常排滿親子自行車，成為媽媽們休息的好去處。

店主松中夫婦表示：「女兒出生後，我們就決定要開一家『歡迎小朋友的義式餐廳』。」二歲大的女兒小依成為活招牌，吸引不少看著她一天天長大的常客。

料理及經營由先生優友負責，點心及店內布置由太太彩負責。兩人很早便投入餐飲業，時常分享開店的夢想。

「起初是到有很多漂亮咖啡廳的地方去找店面，結果不意間發現住家附近的商店街就有一間空店面，雖然室內老舊，但我們很喜歡。」

店面交由彩一直很欣賞的木匠施工，兩

咖啡館位於通往車站的商店街。

「這一帶老店很多，整體來說物價便宜。鄰居給了我們各種建議，例如賣太貴的話會開不下去啦！店頭最好吊上燈籠啦！」兩人苦笑。

結果開業後，立即吸引很多媽媽族。

「早就希望附近能開一家這樣的店。」、

半開放式的廚房。優友很愛乾淨，廚房隨時保持亮晶晶。

原本想準備小嬰兒用的小和式座席，但設計上有困難，最後以沙發座代替，深受帶小孩客人的喜愛。

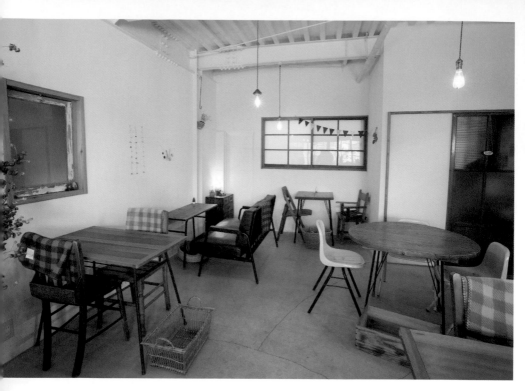

日常器物全是彩收集來的。待小孩上床後，她就上網一一選購。為了讓老家具也能有清潔感，牆面刻意使用白色。

也販賣當地工藝師手作的飾品等雜貨。

暗沉的藍灰色鐵皮以及4片玻璃門，非常有個性。

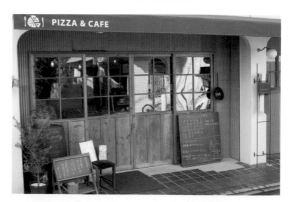

「小朋友來這裡很開心，比平常吃的還要多。」口耳相傳下，午餐都被預約客滿。

生意興隆固然開心，但忙碌碌中還要照顧才幾個月大的小依，辛苦自不在話下。

「這裡有很多申請不到托兒所的『待機兒童』，所以第一年我自己帶。白天咖啡館就交給先生和工讀生，我只在晚上到店裡，把小依揹在背上幫忙。小依很好帶，但有時也會在我背上暴哭，這時候為了不打擾客人，只好出門哄她……」

「但我一個人忙不過來，就要她快去快回。」優友接著彩的話說。

人手不夠，讓幾乎不曾吵過架的兩人時常起口角。

彩回憶表示：「我白天沒辦法待在店裡，已經有疏離感了；晚上則是一直把小依揹在背上，對她很抱歉；而且那時我又要照顧生病的父親，實在非常難熬。」

然而，「既然決定了，只能做下去。」夫

妻攜手迎戰，今年春天，小依已經找到托兒所了。目前是工作、家事、育兒分工合作，時間安排精算到以分鐘為單位。有時等小依睡著後又回到店裡，一直忙到半夜。

「身體的確很累，但只要跟女兒講講話就不累了。工作上，現在能夠依顧客的反應做出喜歡的東西，所以每天都過得很充實。」

「或許看到爸媽在店裡工作的身影吧！小依很愛玩『開店的扮家家酒』遊戲。

「等她大一點，希望她能成為『curari』的一員，拿拿餐具盒什麼的，真正幫我們忙。女兒在的話，帶小孩的客人會更願意進來吧！」

店名「curari」是「悠閒」*的意思。或許兩人還需要一段時間才能真正悠閒，但是無論如何，今天，松本家也好、「curari」也好，都在小依的歡笑聲中活力十足地展開了。

※譯註：悠閒的日文為「くらり」，發音即為「curari」。

兒童椅和搖籃，都是特別挑選符合店內氛圍的款式。

這張二手換尿布床是在拍賣網站上買到的。為了逗嬰兒開心，天花板吊著可愛的活動吊飾。

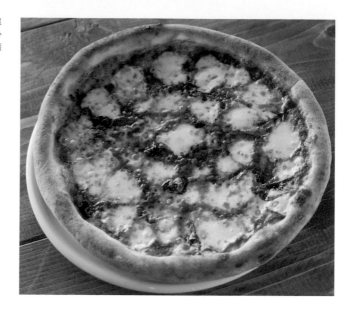

瑪格麗塔披薩900圓（單品）。直徑26cm、很有分量的拿坡里披薩。光披薩就有20種選擇。

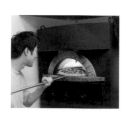

開業前，優友在日本全國連鎖的披薩專賣店工作了8年。

氣氛很休閒，但平均單價午餐為1500圓、晚餐為3000圓，以咖啡館來說價位偏高。然而，正因為堅持「只有這裡才吃得到的高品質料理」，很受當地居民喜愛。

料理全由優友一人包辦，即使如此，仍準備了50種餐點，因為：「選擇多才有意思。」

彩則負責內用的點心、外帶的烘焙甜點、訂製的生日蛋糕等。可愛的大蛋糕最受歡迎，今年也開始接受耶誕節蛋糕的預約，而且5分鐘內額滿，堪稱一家專業級的點心坊。

正統義大利菜與自製點心

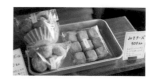

結帳櫃檯旁的外帶用烘焙甜點。送禮自用兩相宜。

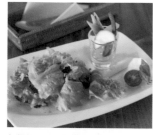

午餐的前菜。午餐有3種，含前菜、主菜（披薩或義大利麵）、飲料、點心的1500圓套餐最受歡迎。

兒童義大利麵450圓、兒童飲料80圓（午餐時間）。兒童餐也是正統料理，毫不馬虎，因此受到家長支持。

木莓的烤起司蛋糕、咖啡，各450圓。彩在以塔派為主的咖啡廳累積了豐富的經驗。

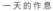

開店上的分工

優友
料理、庶務、會計

彩
點心、服務、店內布置

一天的作息

時間	作息
7:00	起床、家事（彩）
8:50	起床（優友）
9:30	店、備料
11:00	開店
15:00	休息、暫時回家（優友）
15:20	邊經營下午茶邊備料（彩）
16:30	去托兒所接小孩（優友）
17:00	和小孩一起入店（優友）
17:30	回家、育兒、家事（彩）
21:00	打烊、打掃、庶務作業（優友）
23:30	回家、晚餐（優友）
24:00	就寢（彩）
26:00	就寢（優友）

週六、日彩要照顧小孩及做家事，店裡會有工讀生。

開業前的歷程

2015年1月　　找到店面、 簽約
2015年4月下旬　開始施工
2015年7月　　開業

開業資金

1200萬圓

明細：店面取得費及其他410萬圓、
內外裝修費390萬圓、廚房設備費
250萬圓、日常器物及備品150萬圓
披薩窯及排氣管等花費不貲。

店鋪空間配置

16.5坪 15席
施工：cohako

義大利餐點 curari
地址：東京都板橋区赤塚2-9-12
　　　下赤塚車站起徒步5分鐘
電話：03-4283-0715
營業時間：週三～日11:00～21:00
　　　　　週一11:00～17:00
公休：週二
http://r.goope.jp/curari

在和式空間中享用韓國料理

09

tama cafe

韓國人榮準製作的養生韓國料理，與妻子玉衣製作的美容點心，為「tama café」博得好評。

店址雖然離車站有點遠，但就在大馬路旁邊，且為獨棟建築，附近也有許多老牌點心店及餐廳。

店內擺設了很多綠樹，不但有和食器的展示空間，牆上也飾有書法家的作品，整體呈現優雅的和式氛圍。

「跟我們夫妻一樣，這家店也是韓國與日本的結合。」兩人開朗地笑了。夫妻倆互稱「阿榮」、「小玉」，恩愛模樣讓訪客相當放鬆。

玉衣從前的工作內容就是負責成立餐廳，後來因生家而離職。當她正為育兒奮鬥時，好友的老家要出租，便問她是否有意承租。

玉衣一直有開店的夢想，但小孩才一

歲，而且知道餐飲店的工作吃重，此時開店更是困難，但榮準積極地說：「我們一起挑戰看看。」

「我太太勤奮又有才能，我自己也希望多和家人相處，想辭掉工作，展開第二人生。」

在陌生地方開得下去嗎？小孩要是生病，店該怎麼辦？越想越是不安，但看了店面後，「這裡老人家很多，具有養生意識的韓國料理應該不錯。」、「能夠輕鬆進入的咖啡館形式也不賴吧！」自然湧現許多想法，於是決定把握這個機會。

店鋪設計委請得獎無數的家具設計師小泉誠負責。

「他的事務所就在附近，是朋友介紹的，品味沒話講，個性也很棒，每次和他討論都很愉快。除此之外，朋友也過來幫忙拆地板、銼磨家具……那段時間是我

店址就在二層樓建築的日式家屋一樓。前面大馬路有櫻花樹，每逢春天便有很多賞櫻客。

店內一隅有和食器店「Ivory」的展售空間。不少餐點都是用這種餐具提供的。

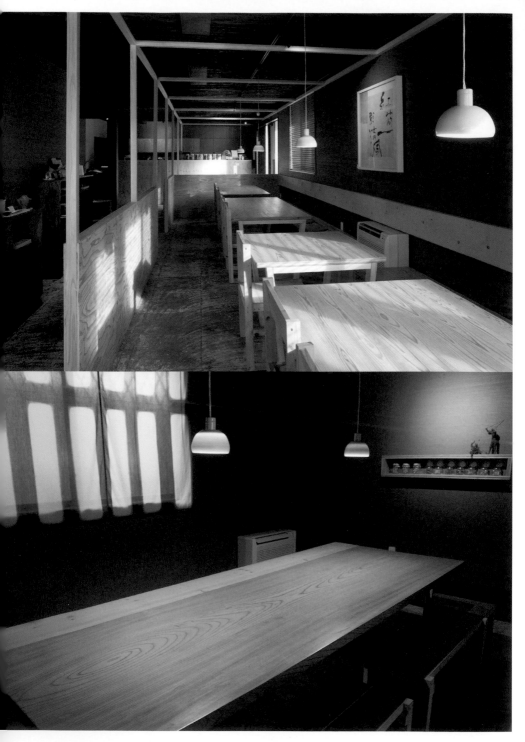

們一生的財產。」兩人笑著說。

室內裝潢隨處可見兩人的用心，菜單更是以「從每天的生活中吃出健康、吃出美麗」這樣的概念發想出來的。

口耳相傳下，客人絡繹不絕，咖啡館順利營運，但生活上卻出了問題。

「我們夫妻都在店裡，所以把之前一直黏著我的女兒送去育兒園，時間到了再去接她來店裡，但她不喜歡這裡，一直鬧彆扭，害得我們無法好好招待客人……。

她是因為環境突然改變而不習慣，我們知道她已經用她的方式在適應了，但還是會忍不住對她發怒，要她安靜不能吵到客人。」

這種狀態持續了三個月，夫妻兩人皆消瘦不少，心身俱疲。

「我們討論過好多次，認為這樣下去店撐不了多久。最後達成共識，我們要的是三人能夠在一起，是為了三人在一起而開店的。」

為了確保三人相處的時光，他們不但縮短營業時間，且從菜單到上班的交通方式，都做了大幅改變。

「我們讓女兒只在週末來短短一小段時間，而且讓她和我們一起招待客人，這麼一來，她變得很積極，會幫我們做事，例如擦桌子。女兒在這裡，帶小孩來的客人比較多，還會幫我們加油打氣，於是有更多的交流，這一切都讓我感受到地方人情的溫暖帶給我們成長。」

店名「tama」是希望以這裡為出發點，連繫起許多緣分※，一輪一輪※向外擴散開來。

不斷向前滾動，即便時有衝撞，依然逐漸變大、變圓，這就是「tama cafe」。而中心點，亦即全家三人的親情，更是歷久彌堅。

※譯註：日文「緣」和「輪」兩者發音皆為「tama」。

小泉誠設計的桌椅，特色是桌腳內縮，讓客人更容易就座。

長椅下方變成收納空間，這是玉衣的點子。

1.
2.

1. 店內播放爵士樂，氣氛恬靜。牆上的書法是友人書法家國分佳代的作品。
2. 裡面有個用窗簾區隔的房間，用來開講座或接待團體客人等。

將韓式拌飯、參雞湯、韓式煎餅等韓國代表性料理做得更健康。玉衣決定料理的製作概念及餐具，然後由榮準烹製，兩人試吃後才正式成為菜單。

料理是以「致贈客人的禮物」為概念，重視「整體的協調」，外觀不消說，易食、口感與溫度等細節都極盡講究。由於兒童及高齡客人不少，苦椒醬會另外盛裝，也可以選擇尺寸與配料，這些用心都是「協調」的要素。

點心及飲料由玉衣負責，提供韓國藥膳茶、傳統點心等個性十足的餐點。

1 | 2

1. 收銀台旁邊販賣獨創的萬用醬。滋味麻麻辣辣，可以當火鍋、水餃、煎餅的沾醬。
2. 菜單上面有插畫家桜井やすこ的畫作。

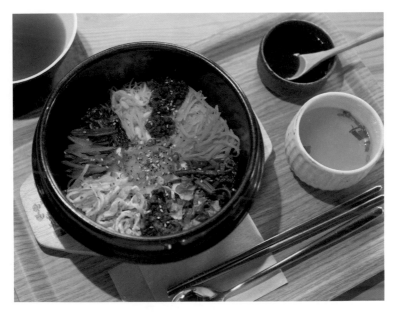

注重美容與養生的
新潮韓國料理

使用於參雞湯等的生藥。

煎蛋韓國海苔卷（附湯）1200圓。將包進烤牛肉片的海苔捲裹上蛋液後香煎。做成一口大小，女性朋友也很容易食用。

雜糧鬆餅+楓糖漿450圓。以韓國傳統美容聖品「雜糧粉」（將麥、糯米等數種雜糧研磨成粉末）做成的鬆餅。

開店上的分工

榮準
料理、會計

玉衣
服務、點心、庶務

一天的作息

6:30	起床（玉衣）。家事等
7:00	起床（榮準）。送小孩上幼稚園，採買後入店
9:15	入店，開店準備
11:00	開店
18:00	打烊。整理
19:00	回家。家事、育兒
25:00	就寢

週末營業到晚上9點，由榮準留在店裡，玉衣傍晚會去接小孩，晚上6點回家。

開業前的歷程

2013年春	收到店鋪招租的訊息
2013年夏	決定開業
2013年秋	搬到店鋪附近去住 到韓國調查菜單
2014年2月	店鋪簽約。開始施工
2014年3月	開業

店鋪空間配置

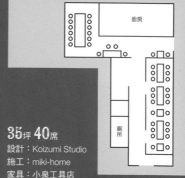

開業資金

950萬圓
明細：內外裝修費600萬圓、廚房機器200萬圓、備品類50萬圓、營運資金100萬圓
設計費另計

35坪 **40**席
設計：Koizumi Studio
施工：miki-home
家具：小泉工具店

tama cafe
地址：東京都国立市東2-25-8
　　　国立車站起徒步10分鐘
電話：042-505-6634
營業時間：週一～四11:00～18:00
　　　　　週五～日、國定假日11:00～21:00
公休：週三
http://tamacafe.info

可享受飯店級餐點及服務的觀光區洋食咖啡館

10

café 1g

還保留許多土牆老建築的川越。位在中央大道上的「café 1g」，是長年在飯店餐廳工作的本間剛與妻子泉合開的咖啡館，大眾對它的評價是「能在悠閒氣圍中享受高品質的服務。」

「每天搭第一班車上班，直到深夜才回家，總覺得好累，而且我想待在家人身邊工作。」剛訴說開業的理由，神情坦率。

「看他為了配合公司好辛苦，我真的不忍心，所以當他說，我們辭掉工作一起開店吧！我開心極了。但我們完全沒做功課就上路，開店後累斃了！當時要是有人能給我們一些忠告就好了。」泉苦笑著說。

兩人邂逅於十七年前，泉到剛當上班的老牌飯店當服務人員。雖然泉的年紀比剛小了半輪，但接待海外VIP客人時落落大方，相當出色。

「時隔多年再次一起工作，我發現她的服務真專業，也就更尊敬她了。好多客人

都是她的粉絲喔！」剛說，泉則回應：

「剛做的料理真的好好吃，所以我能真心推薦給客人。」夫妻一搭一唱，恩愛模樣令現場氣氛更開朗、放鬆。

這家店是兩人於散步途中偶然找到的，位於近車站轉角地帶的二樓建築。雖然租金比預期高，但因為地段好，客人應該不少，於是簽約。為了配合這一帶街道的歷史氣圍，店裡擺設古董家具及古器物，用心布置得男性客人也能輕鬆進入。

周遭友人建議把之前的資歷展示出來，但兩人認為不該看過去，應以目前狀況來評價，因此完全不作宣傳就開業了。不久，平日是常客、週末是觀光客，生意興隆，周遭友人都說：「已經上軌道了吧！」但泉還是暗自擔心。

「我的個性原本就會在意小事情，沒有穩定收入，不能如預期存款，總讓我擔心

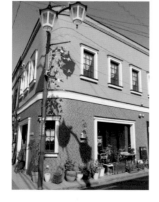

店址位於通往車站的大馬路旁。這裡的商店街會舉辦大型活動，周遭友人也會給予店主很多的鼓勵與建議。

川越街上以大型鬼瓦為特徵的土牆建築櫛比鱗次，沉穩厚實，是國外遊客如織的觀光勝地。

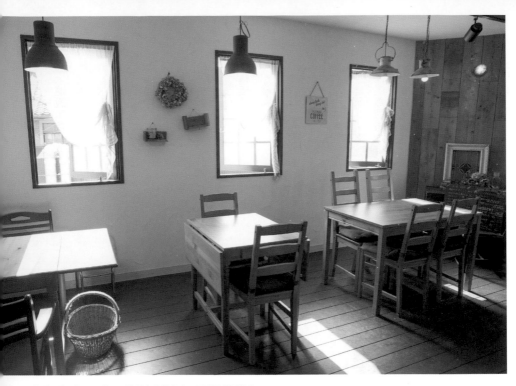

廚房和廁所都在一樓，二樓是寬敞的客席，可以招待團體客。

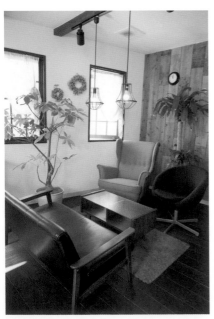

二樓的沙發座很受帶小孩客人的歡迎。

客席旁邊的洗手檯。洗手乳瓶、紙巾盒等細節也都統一成古董風格。

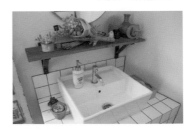

這樣下去行嗎？……。有一天，我讓剛看存摺，跟他說了我的憂慮。」

開餐飲店，有起有伏理所當然。剛倒是看得很開，認為雖然這家店很重要，但若是舉債度日，給孩子們造成麻煩的話，不如乾脆收掉算了。

「說出心底話後，心裡比較踏實了。那天起我便轉換心情，與其在意每天的營業額，不如持續拿出兩人最好的服務品質來，相信這樣下去一定會有好成果。」

本間家有三個兒子，都會做家事、洗店裡的碗盤、幫忙宣傳等。

「兩個哥哥已經大了，但最小的弟弟只有小學三年級。我想他們也希望週末能全家出遊，但知道店裡的情形，所以不會任性做這種要求。為了補償他們，暑假我們會放比較長的假帶他們出去玩，學校有活動時，我們也會歇業一起參加。畢竟最重要的是孩子，我們是為了家人而工作

的。」泉以母親的心情說完，又笑著補了一句：「開店以後，我更喜歡剛了。」坐在旁邊的剛則略帶靦腆地表示：「兩人要是處不好，料理的味道就會太尖銳。」

「café 1g」的料理之所以溫和圓潤，除了拜專業技術所賜，幸福家庭的愛也是主因。

店內陳設由泉負責。雜貨類都是從當地川越或吉祥寺的老器物店選購來的。

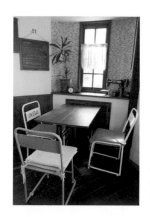

一樓的高人氣座位。在窗檯上貼上木板而成的桌子，是泉的父親DIY的傑作。

俄羅斯酸奶牛肉1300圓，為店內最夯的餐點。圓潤中可感覺到略微辛辣的
香料，屬於大人口味。據說有不少從東北遠道而來的饕客。



細火慢燉的俄羅斯酸奶牛肉、用澄清奶油慢慢煎出來的法式
吐司等，店內提供許多老牌洋食屋的料理。

在「東京大倉飯店」工作長達32年的剛表示，現在做菜還比
從前緊張。「從前是團隊合作，但現在全部自己來。要我們使
用飯店等級的食材有困難，所以我必須更下工夫，才能做出
飯店等級的好味道。而且，應客人要求，我們的菜單增加了，
準備起來相當費事。」由於女性客人占九成，剛都是和泉討論
後才決定新菜單及擺盤方式。

飯店培訓出來的洋食料理

法式吐司800圓。古典的擺盤方式賞心悅
目。以澄清奶油小火慢煎，非常費工夫。

午間特餐1100圓。有3種選擇，照片上是
放了培根、茄子、莫札瑞拉起司的番茄醬
義大利麵。

開店上的分工

剛
料理

泉
服務、烹飪助手、宣傳

一天的作息

6:00	起床、家事（泉）
7:00	起床（剛）
8:00	入店、備料（剛）
10:00	入店、開店準備（泉）
11:00	開店
18:00	打烊、整理後回家、家事（泉） 備料、整理（剛）
20:00	回家（剛）、晚餐後泉繼續做家事
24:00	就寢

開業前的歷程

2012年	有開店的想法
2013年初夏	找到店面
2013年7月	店面簽約
2013年8月	開始施工
2013年9月	開業

開業資金

590萬圓

明細：內外裝修費390萬圓、廚房設
備費150萬圓、日常用具等50萬圓

店鋪空間配置

18坪 **20**席
施工：PEACE STYLE.

café 1g
地址：埼玉県川越市連雀町10-1
　　　本川越車站起徒步7分鐘
電話：049-226-0032
營業時間：11:00～18:00週六、日、
　　　　　國定假日10:00～18:00
　　　　　（18:00以後為預約制）
公休：不定期
https://www.facebook.com/cafe1g

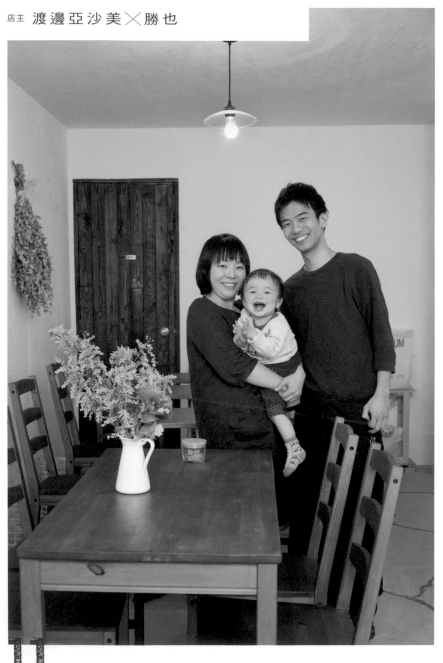

從零到自己打造完成的自家烘焙咖啡店

NOCHIHARE COFFEE（ノチハレ珈琲店）

這是「NOCHIHARE COFFEE」，先生勝也負責烘焙咖啡、太太亞沙美負責製作點心。承租時店面是間裸屋，空無一物。

勝也花了八個月時間自己動手一點一點打造起來，白色的灰泥牆給人親切感。

「用木材搭起骨架後的張貼牆壁作業，是最花工夫且最累的部分。除了瓦斯和水管的使用執照位外，從打造廚房到電氣配線全都我自己動手做。我是工業學校畢業的，加上以前從事電氣方面的工作，這時候全派上用場。工程期間雖然得付房租，但比起請人做，還是比較便宜。」

勝也向來喜歡手作。他觀察正在興建中的透天厝，並上網收集相關資訊，然後邊做邊錯邊修正，即便如此，成果令亞沙美十分滿意。

「他說要自己動手做時，我不敢相信地說：『你在說什麼啊？』但剛好我生孩子，第一次當媽媽，每天忙得不可開交，

就沒工夫去擔心店的事了。」亞沙美笑著說。

兩人的邂逅要追溯到十年前。想自己做生意的勝也和想學一技之長的亞沙美，兩人是職業訓練學校茶飲科的同學。

畢業後，勝也兼了烘焙工廠、居酒屋等幾個工作，存開業資金，亞沙美則在人氣餐飲店製作點心，磨練技術。結婚的事、一起開店的事，都是水到渠成。

當存到目標的五百萬圓時，勝也開始尋找店面。由於想在「一般的街上」開間社區型咖啡館，於是從熟悉的自家附近找起。花了一年時間，終於找到距離車站很近的這家店，當時是一間裸屋，不過旁邊有生意興隆的便當店，上班、上學行人不少。八個月的準備期也是咖啡館的宣傳期，因此一開幕便有眾多當地客人捧場。

勝也從前在烘焙工廠學過烘焙機器的構造，自己製造出這部獨特的烘焙機，在爐子裡塞進溶岩石，充滿創意。

販售9種自家烘焙豆，可以僅購買100g。

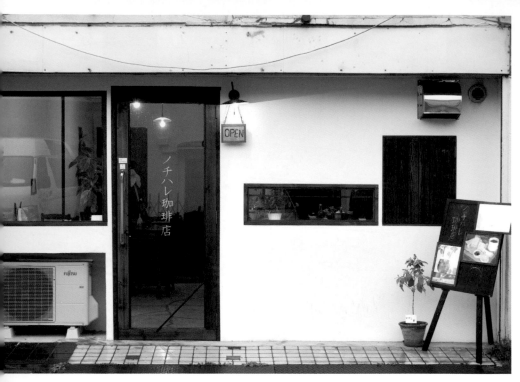

距離最近的車站步行5分鐘，往來行人繁多。離夫妻兩人的家及勝也的老家都很近。

桌椅是從IKEA採購的新品。用銼刀銼掉油漆後再塗上一層柿漆，與咖啡館的氣氛相得益彰。

製菓兼烘焙室。工作檯旁邊有一大片玻璃，客人可以看見製作點心的過程。

開業時，小孩僅八個月大。為了能在店裡與小孩相處，特別於廁所設置尿布更換檯，還另設睡覺小房間等。但實際將小孩帶到店裡，便發現會太過在意他而無法專心工作。

「結果，我媽媽每天從家裡過來幫我照顧，直到送去保育園為止。因為是第一個孫子，她很疼，我很感謝她。」亞沙美回憶說。

回家後還是得帶小孩和做家事，每天忙得精疲力竭，但能夠再次從事點心製作、經營起憧憬中的咖啡館，亞沙美有著滿滿不同於育兒的充實感。

「做點心時我能心無旁鶩。我很知道自己還是喜歡這樣的時光。」

或許店主有小孩會讓客人容易上門吧！帶小孩的媽媽成為主要顧客，兩人有些意外。

「媽媽們的口碑傳得很快。我可以和客人聊聊帶小孩的事，每天都很開心。」亞沙美笑著說。

兩人時時提醒自己，要表現得很開朗，創造出誰都容易進來的氛圍。

「吵架會讓店內氣氛變差，所以我們對彼此做的事都予以尊重，表達意見時也會小心遣辭用字。只有我們夫妻倆的話，很容易都在談工作的事，但有兒子在，公私容易分明。」

小孩與咖啡館同時誕生，兩者都是不曾有的體驗，因此碰到的麻煩事不少，但也因此顯得更珍貴。

「不論咖啡館或小孩，與其我們硬要這樣那樣，不如由他們自由發展比較好。但願能和大家一直成長下去。」

1. 帶小孩來的媽媽客人不少，因此備有兒童專用椅和兒童餐具。
2. 廁所非常寬敞，設有尿布更換檯。

開放式廚房採「開放式收納」。為了使用更方便且整體更美觀，隨時都在更換空間配置。

1
—
2

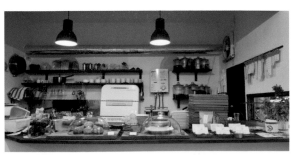

可以10杯價格喝11杯的
咖啡券。男性客人的購買
率高。

店內販售的原創咖啡杯
套,為店主的刺繡工藝
家朋友的作品。

店內提供許多不問年代皆受歡迎的餐點,例如手沖咖啡搭配
烤吐司,但吐司和果醬都是自製的,披薩醬也是先用洋蔥慢
炒一小時以上,下足了工夫。

點心有3、4種燒菓子和2種生菓子,皆為亞沙美製作。設定
是和小孩一起享用,因此刻意做得很樸素,彷彿外婆親手做
的一般。

最近經常受邀參加活動販售點心。日後有更多時間的話,打
算進軍網購市場。

以懷念的
咖啡廳菜單為主

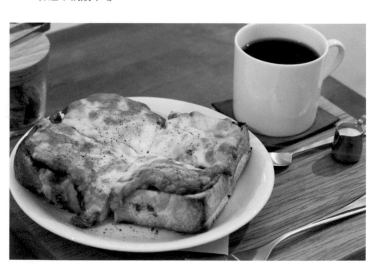

披薩吐司480圓及
特調咖啡400圓。
餐點搭配飲料可折
價50圓。飲料續杯
可折價100圓。

蓬蓬酥酥的司康餅430圓。加了
杏仁粉,滋味濃郁。附上打發
鮮奶油及時令果醬。

阿芙佳朵450圓。在香草冰淇淋
上面淋上濃濃的熱咖啡,是一
款義式點心。

手指餅乾、司康餅等各種餅乾,
可以只外帶一個,很多人買來送
禮。

開店上的分工

勝也
料理、烘焙咖啡豆、庶務

亞沙美
點心、宣傳

服務及飲料未明確分工，誰有空
就誰做。

一天的作息

7:30	起床。家事、育兒（亞沙美）
8:30	入店。開店準備（勝也）
9:00	開店。備料、製作麵包（勝也）
10:00	訂貨、社群網站更新（亞沙美）
16:00	回家，育兒、家事（亞沙美）
18:00	打烊。烘焙咖啡豆、打掃、備料、庶務作業（勝也）
20:30	回家（勝也）
21:00	晚餐
24:00	就寢

客人較少的中午前為備料時間。公休時不工作，
全家三人一起度過。

開業前的歷程

2013年8月	開始尋找店面
2014年8月	店面簽約
2014年9月	開始施工
2015年4月	完工
2015年5月	開業

開業資金

400萬圓
明細：店面取得費100萬圓、內外裝修
費130萬圓、廚房機器50萬圓、備品類
20萬圓、裝修時期的租金100萬圓

店鋪空間配置

12.5坪 12席
設計施工：自己完成

NOCHIHARE COFFEE（ノチハレ珈琲店）
地址：神奈川県鶴見区矢向5-11-41
　　　矢向車站起徒步5分鐘
電話：044-577-1205
營業時間：9:00～18:00
公休：週一、五
http://nochihare.com

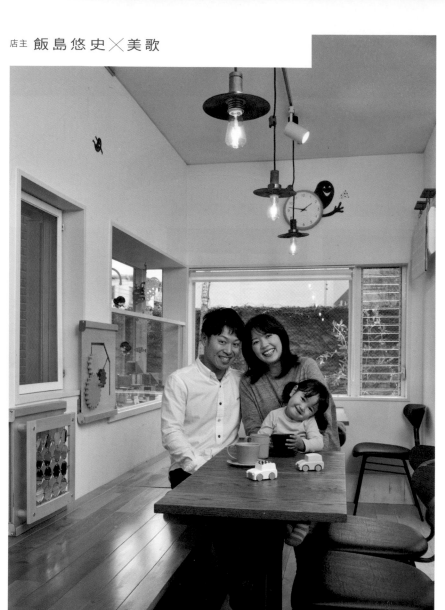

店主 飯島悠史✕美歌

體貼媽媽的親子咖啡館

12

MISORA cafe

有的小孩在嬰兒床中香甜地睡著，有的扶住牆壁站著玩，而媽媽們就在旁邊悠哉悠哉。

位於鎌倉的「MISORA cafe」去年春天才開幕，是一家使用無農藥蔬菜的餐廳，而且提供各種月齡的離乳食，可全家人共桌同樂。

店主是飯島悠史和美歌夫婦。兩人認識半年後結婚；連想住在有山有海的鎌倉這個夢想都一致，婚後便從千葉搬到這裡來。

夫妻倆很開心終於能在憧憬已久的地方生活，但生下長女美鈴後，觀點改變了。鎌倉是歷史悠久的觀光勝地，店家多以大人為取向而氣氛寧靜，而且鮮少提供哺乳及換尿布的空間。正因為很喜歡鎌倉，兩人想開一家帶小孩來也能很放心的餐廳，於是開了這家親子咖啡館。

「我帶著女兒到各地的親子咖啡館進行調查，結果發現多半會收服務費或有時間限制。大概是太多客人不幫小孩點餐又待很久的關係吧……。我覺得有必要想個方法，不要有這樣的規定但能維持客人的消費金額。」

還有另一道課題。其實悠史幾乎不會做菜，美歌也毫無廚房工作經驗。為了該提供怎樣的菜單，兩人傷透腦筋。

直到遇上無農藥蔬菜，終於解決問題了。

「這是之前我去上的食育教室介紹的，好吃到超感動，女兒每次都吃得好開心，跟平常大不相同。於是想到了，要展現這種蔬菜的風味，最佳方法就是簡單調理，這樣的話，我也能做出美味來。」美歌說完，悠史接著說：「提供無農藥蔬菜的離乳食，父母就會點給小孩吃而追加點餐，那麼消費金額的問題便解決了。加上在店

小巧的開放式廚房。彷彿為家人準備般，每一道餐點都用心注入愛。

店址位於大馬路旁的巷弄內。起初覺得只有８坪太窄了，但友人建議：「先在目前的條件下努力就好。」於是決定先開一家兩人足以應付的咖啡館而與房東簽約。

雜貨販售區設計成部分商品可供小朋友實際玩玩看。木頭玩具、漂亮的圍兜等，都是飯島夫婦和他們的小孩實際用過覺得不錯的東西，很多人買來當贈禮。

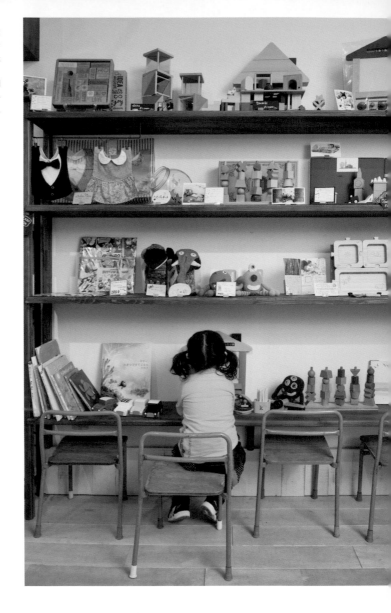

1. 兼顧可愛與大人也能放鬆的室內裝潢。
2. 換尿布的空間。大人可以坐在上面，因此也可當成哺乳室。

1
—
2

兒童繪本自不在話下，另備有許多以媽媽為對象的雜誌供自由取閱。

裡販售天然材質的兒童雜貨、舉辦講座等，收入也穩定下來。我們咖啡館的方向於是確定了。」

據說這一帶不太會有空出來的店面，找了一年多，終於在別人的介紹下找到這間八坪大的店。小歸小，為了讓親子都能放鬆，兩人可是煞費苦心。

首先，增加長椅的深度到一般椅子的兩倍，上面可放嬰兒小床；規畫可讓嬰兒推車入內的動線；設置尿布更換檯兼哺乳室；製造能讓父母放鬆用餐的兒童遊戲空間。

設計師和開餐飲店的朋友一再說，與其這樣，不如增加座位，但兩人「想開一家體貼媽媽的店」的心情從未動搖。

「照顧小孩很孤單。當媽媽客人告訴我們是為了來這裡才出門，就覺得開這樣的店是對的。」

兩人認為，既然開了一家親子咖啡館，

就要將育兒工作做好、做得引以為傲。因此不論再忙，絕不把工作帶進家裡，而是好好陪伴美鈴。開店時美鈴已經會認人了，如今更是會說「歡迎光臨」的年紀，還很樂意照顧比自己小的小朋友。

其實再不久，又要迎接一名家庭新成員了。

「我打算在店裡工作到陣痛為止，而且一、二個月後就會帶小貝比過來，恢復上班。應該會很累吧！但有兩個小孩後，一定會有很多新發現才對，希望這些發現能夠反映到店內經營。」美歌說，然後悠史補充：「她身體不舒服時，我會承擔一切，畢竟媽媽的健康最重要了。」

媽媽笑容滿面，全家便幸福洋溢。美麗的天空「美空」（MISORA），正溫柔地守護著鎌倉的每一個家庭。

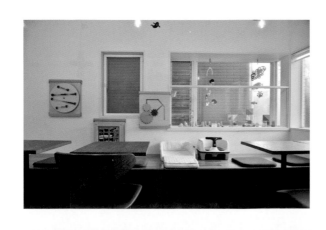

長椅的深度夠，可以放置小嬰兒床，或是媽媽坐在前面，小朋友能在媽媽身後扶著牆壁玩。座位下是收納空間。

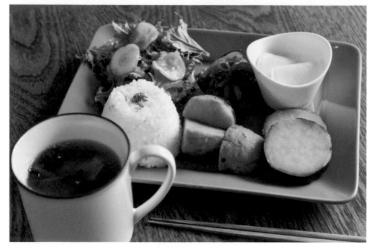

MISORA特餐（附湯）1250圓，是用一週2次宅配過來的無農藥蔬菜所製作的午餐。一概不用動物性高湯，以疊煮等調理方式將蔬菜的美味提出來。加500圓就能將分量增加到1.5倍。照片上有水菜與黃色胡蘿蔔的沙拉、炒菊薯絲與根菜絲、鹽麴蕪菁、烤番薯、煮芋頭、炒糙米飯、味噌湯。

與山梨、千葉、神奈川的三間農家簽約，定期送來當令的無農藥蔬菜，然後視蔬菜種類來決定菜單。為了讓過敏體質的孩子也能享用，料理一概不使用肉、小麥、蛋、乳製品（點心除外）。

離乳食從稀飯與蔬菜湯套餐，到可以抓著吃的蒸蔬菜與飯糰套餐，各月齡的小朋友都照顧到了。比起量販店販售的蔬菜，無農藥蔬菜的風味較濃，有時會苦、會酸，但許多小朋友驚訝地說：「從沒吃過這麼好吃的青椒！」也有不少媽媽開心地說：「我從這些料理得到做離乳食的點子了。」

發揮無農藥蔬菜的美味

兒童餐具為日本國產的竹製品，店內有售。也有客人因為「小孩好像更愛吃飯了」而在吃完後要求購買。

菜單彷彿相簿般可愛。夫婦倆最喜歡的黃色成為店內的招牌色。

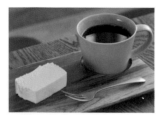

蛋糕套餐850圓。咖啡豆購自北鎌倉的「石川珈琲」。起司蛋糕質地綿密、口感不凡。

稀飯搭配當令的蒸蔬菜400圓。希望讓味覺還處在發展狀態中的小貝比能吃到食物原味。

一概不使用添加物，基本上僅用最簡單的調理方式，因此堅持使用日本國產的蜂蜜和有機醋等優質調味料。

開店上的分工

美歌
料理

悠史
飲料、服務

一天的作息

7:00	起床、家事
8:45	送女兒去保育園後入店、打掃（悠史）
10:00	入店、備料（美歌）
11:00	開店
16:00	備好隔天的料後回家、家事（美歌）
17:00	打烊、整理後去保育園接女兒回家（悠史）
19:30	晚餐、育兒
21:00	家事、庶務作業
24:00	就寢

包含家事在內並無明確的分工，誰注意到就誰做。

開業前的歷程

2013年5月	開始尋找店面
2015年10月	透過介紹找到店面
2016年1月	店面簽約
2016年2月	開始施工
2016年5月	開業

開業資金

740萬圓

明細：店面取得費100萬圓、內外裝修費230萬圓、廚房設備費100萬圓、餐具及其他備品80萬圓、雜貨採購30萬圓、營運資金200萬圓

店鋪空間配置

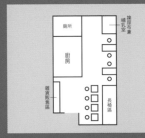

8坪 **12**席

施工：trust 石川則人
美歌過去兼差的餐飲店老闆所介紹的個人木工工作室

MISORA cafe
地址：神奈川縣鎌倉市長谷1-2-8
　　　由比ヶ浜車站起徒步4分鐘
電話：0467-37-6048
營業時間：11:00～17:00
公休：週日、第一及第三個週一
http://misora-kamakura.com

WITH
SMALL
CHILDEREN

如果孩子還小的話

若有還沒上學的小朋友，就必須考量開店時如何安排。
如果打算送小朋友到保育機構，
最好在開業前找好地點。
即便研擬開業計畫時未有小孩，
但開業後可能有，
因此有必要先討論好。

保育機構的選擇方式

每個地區不同，如果你決定開業時，小朋友並未送到保育機
構，保育機構會視「開業準備中＝尋找工作中」而降低你的
資格評分（各地狀況不同，請事前向當地政府確認入園標
準）。

若當地有很多待機兒童，就有可能進不了理想中的保育園，
因此請同時跟其他保育園或保育媽媽商量好對策。如果居住
地區找不到適合的保育園，也可以尋找店附近的保育機構。

週末如何安排小朋友？

餐飲店每逢週末更為忙碌。必須想好週六、日時如何安排小朋友。

· 小朋友還沒長大之前，週末都設為公休日。
· 尋找週末營業的保育機構或家庭支援中心。
· 托親戚照顧。
· 帶到店裡。
· 週末雇用打工族，夫妻其中一人照顧小孩。

以上為可以考慮的對策。請配合小朋友的個性及地區環境做決定。

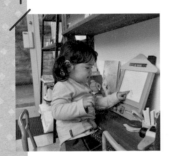

店主本身有小孩，因而能夠打造出適合爸爸媽媽帶小孩來的空間。（MISORA cafe）

最喜歡爸爸媽媽做的店裡餐點。（義大利餐點 curari）

貼在廚房上的小朋友塗鴉，是工作的動力。（tama cafe）

本身有小孩的店主都有一個共通點，就是週末努力工作，「公休日再好好陪孩子玩」。正因為平時忙碌，與小孩相處的時光更成為工作上的療癒與激勵。

讓小孩看見父母一起工作的身影，應該是非常有意義的事吧！

「小朋友會在保育園或小學為我們的店做宣傳。」這樣的聲音並不少，表示小孩以父母開的店為榮。

還有不少店主表示：「小孩喜歡玩開店的扮家家酒，所以等他大一點就讓他來店裡幫忙。」

溫馨洋溢的傑作

```
3 | 2 | 1
  5 | 4
```

1. 廁所的洗手檯旁不是放廚房紙巾，而是放仔細折疊好的小毛巾。（IZUNDOU）

2. 這是洗手間，左側裡面是馬桶，門口十分寬敞，可容輪椅進入，而且地板無高低差。（鬆餅 橡舍）

3. 每一個杯墊都有手繪的插圖，賞心悅目。（BORTON）

4. 圖書眾多，從繪本到散文應有盡有，帶小孩來或獨自來的客人皆能愉快度過。（稻城生活）

5. 每個座位均有毛毯，怕冷或顧慮下半身的女性朋友可以利用，非常貼心。（HUTTE）

轉行的挑戰

真正做自己「喜歡」的事。
因為攜手同心，可以勇於挑戰。

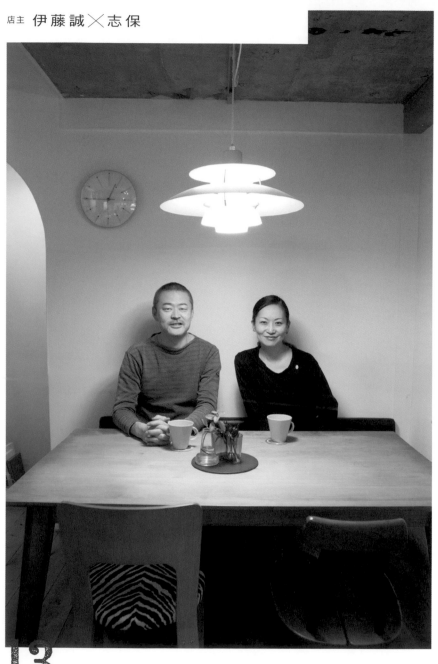

每天都是紀念日。感受到溫暖心意的北歐咖啡館

13

istut

花色大膽的織物，搭配有溫度的老家具、裝了多彩多姿餐具與雜貨的櫥櫃。水泥裸露的天花板與粗糙粉刷的牆壁，將五彩繽紛又可愛的北歐雜貨變得酷酷的。不分老少都說可以在「istut」度過悠閒時光，而這家咖啡館的主人是國高中為同學的伊藤夫婦。

「北歐家具的魅力是質實剛健。我們店裡很多東西都是直接在當地買的。」

誠與志保婚後一直有個夢想，兩人結伴到處旅行，以及有朝一日一起做點什麼。

四十歲時，夢想跨出第一步了。兩人趁工作告一段落後離職，展開為期一年的環遊世界之旅。

周遊各國成了日常，過程中，兩人發現不論再內陸偏僻的地方都有咖啡廳，並為咖啡廳已成為人們生活的一部分而感動。

夫妻倆皆熱愛飲食與下廚，於是確信想要一起做的「什麼」就是咖啡館。

為了節省開業資金，一開始便鎖定頂讓的餐廳，然後在擔任門窗師傅友人的協助下，自己動手重新裝潢。

「在寒冷的冬天做著不熟悉的木工，還要同時進行餐點的試做、備品的訂購等，每天都累翻了，我們兩個都累到骨瘦如柴，而且心理壓力大，那陣子經常吵架。」

一個半月後，好不容易撐到開業了，苦戰依然繼續。

「我們的理想是像我們在歐洲看到的咖啡館那樣，每個人可以自由置身其中，我們會準備很多酒和下酒菜，營業時間錯開午餐時段，餐點不提供外帶等。我們堅持自己的風格，到頭來理想與現實不符，白忙一場。」

兩人一再討論，多次調整營業時間及菜

區隔廚房與座席的餐具櫃也是自己動手做的，每一片拉門皆可取下，隨心情決定開放的空間。

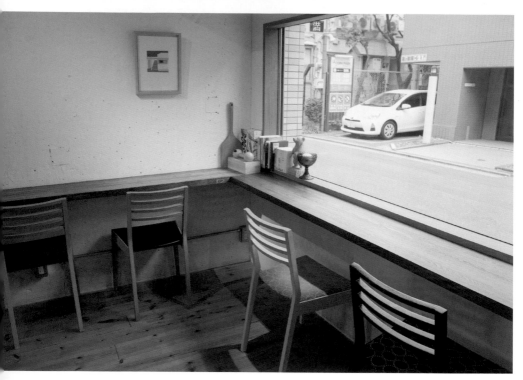

靠窗的吧檯席很舒適，頗受獨自來的客人喜愛，為家具設計師永野智士所做。椅子的坐面皆不同，成為裝潢上的亮點。

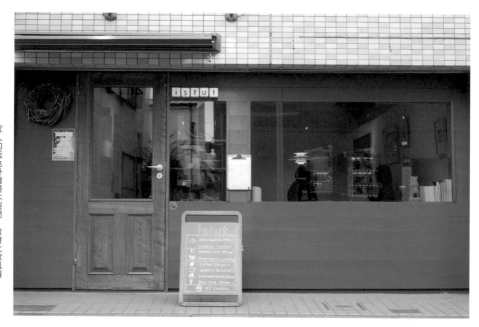

宜人的藍色外牆與木製門，散發北歐風情。

單、裝潢，每天邊做邊修正，連公休日也在忙工作，結果因過勞而住院了。

「我們一直想要顛覆日本咖啡館的概念。只可惜這一帶是以前就有的商店街，從外面看不出是什麼店就不會進來，而且大家比較偏好咖啡館常見的餐點。我們終於知道客人的要求其實很簡單。」

直到第三年才確立目前的營業風格，來客數也很穩定，回訪率不斷增加。生活節奏總算安定下來，可以好好休息了。

「在公司上班那段時間我們都很忙，平時無法相聚，只有聖誕節和生日時才到高級餐廳共度兩人時光。可是開店以後，每天都像在過紀念日，得以分享彼此的心情，而且不必再費心準備活動和禮物了。」

曾經有客人生小孩搬走後還特地跑來……。打烊後夫妻倆邊喝葡萄酒邊聊天，如此恩愛的兩人時光只有目前的生活才辦得到。

簡單，只要走進去就能放鬆心情的溫馨咖啡館。在小鎮商店街由伊藤夫婦攜手經營的這家小咖啡館，今天也是美好的紀念日。

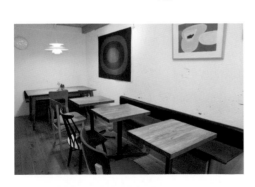

這些雜貨都是旅行時買回來的紀念品，可以窺見兩人的收藏品味。

「Louis Poulsen」的燈具，搭配「Marimekko」的織物、老家具，全店皆以北歐家飾布置。地板使用瑞典的松木板。

店內也販售北歐的古餐具。對熱愛旅行的兩人來說，一年一度到當地採購是最大的樂趣。

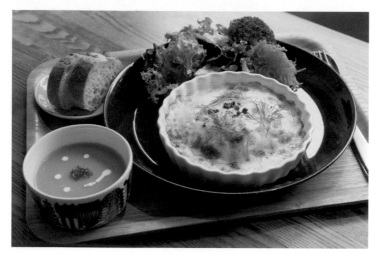

午間套餐平日1000圓起，週六、日1600圓起。有2種選擇。照片上是瑞典名菜「楊森的誘惑」（焗烤馬鈴薯佐鯷魚），紅蕪菁濃湯、沙拉、涼拌胡蘿蔔絲、麵包，1300圓。

用北歐餐具享用色香味俱全的咖啡館料理

以前提供多樣的酒類和下酒菜，但今年改走簡單路線，菜單上有主餐、甜點各5種左右，加上飲料。

午餐會隨季節及採購狀況調整，夏天多為咖哩和三明治、冬天多為焗烤和燉物等。特色是採用兩人的故鄉長野信州的食材，以及旅行時找到的香料類等。

餐具和杯子使用「Arabia」、「littala」、「Marimekko」等北歐品牌。它們的魅力在於堅固，可用洗碗機清洗，簡約的外觀也能讓料理看起來更加美味。

自製薑汁汽水600圓。採用以日本生薑為原料的自製生薑汁，再加入碳酸飲料。辣辣的刺激感讓人上癮，也可熱飲。

水及餐巾紙採自助式。「littala」的各色玻璃杯隨意疊起，鋪在下面的「Marimekko」塑膠壁紙成為裝飾上的亮點。

單品咖啡600圓。附上信州小布施的點心。咖啡豆採購自神戶的「GREENS Coffee Roaster」。

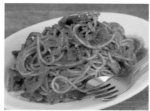

經典的拿坡里義大利麵。以粗麵製作，分量多，香甜好滋味令人懷念。僅於14:30～17:30供應。

蜜漬信州蘋果佐萊姆葡萄乾，加上香草冰淇淋，800圓。蘋果煮得鬆軟，宛如蘋果派一般。

開店上的分工

志保
料理、點心、庶務

誠
飲料、服務、會計

一天的作息

7:00	起床
8:30	入店（誠）。備料與開店準備 志保在家做庶務工作
9:30	入店（志保）。備料
12:00	開店
17:30	打烊。備料、打掃、採購
20:00	回家。晚餐、家事、庶務作業
23:30	就寢

開業前的歷程

2011年秋	決定開咖啡館
2012年1月底	店面簽約
2012年2月	開始施工
2012年3月	開業

開業資金

640萬圓

明細：設計施工費140萬圓、日常
用品及備品類190萬圓、雜費30萬
圓、其他280萬圓

店鋪空間配置

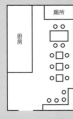

廁所

廚房

10坪 **14**席

設計施工：頂下店鋪再自己動手裝修

僅拆除及電機工程委託業者，其餘全部由自己和「por
to」的高畑純一起花一個半月時間裝修完成。

istut
地址：東京都杉並区天沼3-30-41
　　　荻窪車站起徒步4分鐘
電話：03-3398-3534
營業時間：12:00～17:30
公休：週二
https://www.facebook.com/cafe.istut

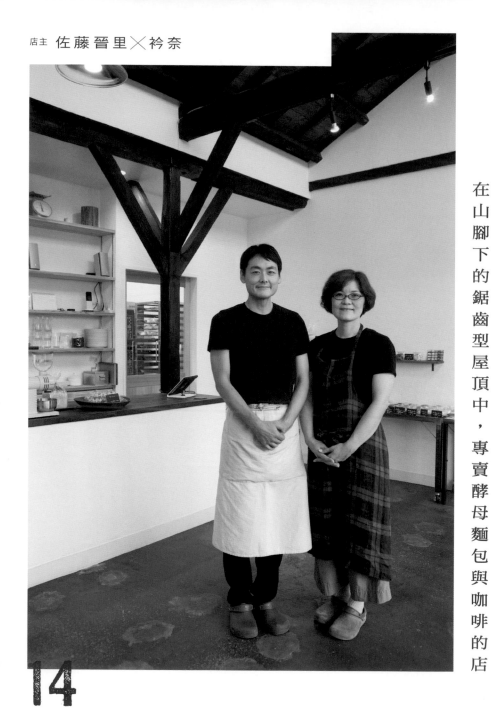

在山腳下的鋸齒型屋頂中，專賣酵母麵包與咖啡的店

14

noco BAKERY & CAFE

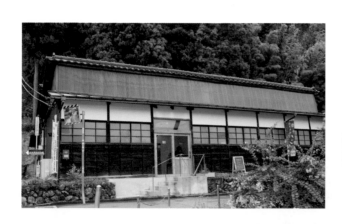

走出小車站，穿過偌大的溪流，徒步15分鐘。位於山腳下，宛如依附綠林而建的這戶鋸齒型屋頂古厝，就是烘焙咖啡館「noco」。一打開門，店主佐藤夫婦笑容可掬地迎接我們。

這棟建築已有六十年歷史，店內善用老建築的特色再加以裝修後，美麗的木造空間令人印象深刻。低調地放在角落的天然酵母麵包，每一個都膨脹得圓滾滾，誘人垂涎。妻子衿奈花心思烤製的麵包，由丈夫晉里開心地向客人推薦。每逢週末，就讀高中的長女也會過來幫忙，讓店內更充滿輕鬆自在的氣氛。

起初是因為孩子有異位性皮膚炎而開始烘烤無添加物的麵包。等待麵團休息、慢慢發酵的時間，將剛烤好的麵包分送出去時眾人的笑靨等，對衿奈而言，與麵包有關的事情盡皆快樂無比，因此想開一家以

麵包為主的咖啡館。

夫婦倆雖未談過一起開店的事，但晉里近距離看著老婆的身影，自然而然懷抱同樣的夢想。兩人邊開一日咖啡館邊尋找店鋪，但都找不到中意的。

找店面這件事一直暗中進行著，直到第十年終於如願以償。在附近經營畫廊的學生時代恩師，介紹他們一棟之前當成家具店工廠的老房子。

「看到這間房子的瞬間，我們都嚇到了，不是因為交通不便，而是被這棟建築本身的活力給震懾住了。」

然後，晉里立即著手建物的整修及咖啡館的概念企劃，衿奈則埋首麵包菜單的開發與利用新烤箱試作。

開幕的日子終於到來。在協助打造咖啡館的恩師以及當地工藝師傅們的口耳相傳下，當天還沒開店即大排長龍，一小時便

入口大門是之前進駐這裡的家具店「椿堂」設計製作的。據說「祈能開花結果」而特別選用栗材。

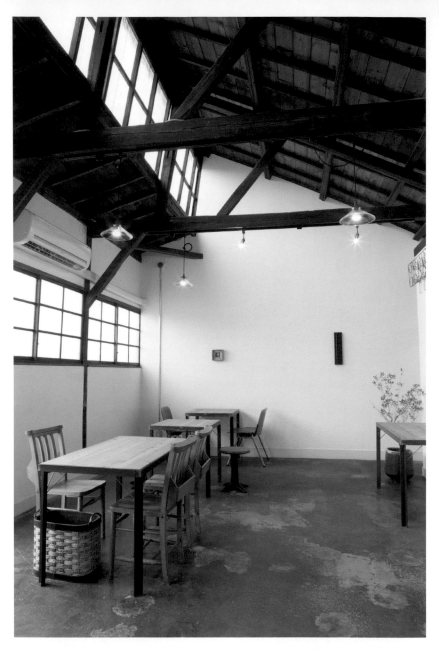

從鋸齒型屋頂射入的陽光溫柔宜人。從前是工廠的關係，地面凹凸不平且污漬處處，但晉里只補起坑洞，保留原有樣貌，呈現工業風。

從側面看，屋頂彷彿鋸齒刀刃般。從前，工廠多採這種造型以確保採光穩定，目前已不多見。

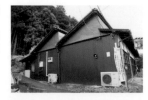

商品全部完售。這種盛況維持了一個月，客人慢慢減少，半年後開始感受到經營危機。

「我們接受工商會的建議，在大馬路旁豎立旗幟，並且積極參加外面的活動。豎立旗幟不好看，雖然很不願意，但效果非常好。」

店裡提供配合季節而製作的麵包料理及涼點，夏天往往生意較差，但目前已克服，平時約有三十組客人，週末有四十五組客人，客源穩定。

兩人結婚進入第十九年，開業前各自在外工作，兩人難得二十四小時在一起以後，結果意見相左的情況反而更多了。

「之前也發生過小孩住院等各種難關，我們都一起撐過去了。這次雖然不到互相羈絆的程度，但也是每天都在衝突、修復



因為地點的關係，開車來的客人很多，因此店家在附近準備了可停3部車的停車場，以及專停腳踏車的空間。


中度過。開店後變化最大的其實是我們和小孩的關係，我們週末都不在家，小孩變得很獨立。」

夫妻倆一起用心照顧的孩子慢慢長大獨立了，這次換成撫育「noco」，而且又是從頭開始。兩人再次展開全新挑戰的身影閃閃發亮。想與他們及溫柔麵包相會的人，不論今天、明天，都會以山腳下的鋸齒型屋頂為目的地，專程過來。


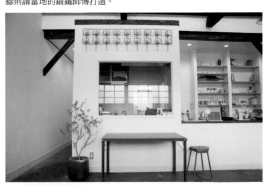

櫃檯旁的小房間是製作三明治等的空間。客席的桌子是店主自己設計的，桌腳則請當地的鍛鐵師傅打造。


連細部都講究美感，注重清潔。老房子要是不勤於整理會看起來髒髒的，因此每天都花將近1小時仔細打掃。


一天揉和8kg的麵粉，製作3、4種麵團。以北海道的小麥為主，使用越南的天日鹽，材料十分講究。價格標示牌是店主的長女所繪製。

ピッツァ
（夏粉菜のせ）
¥260（稅込）

十勝産 生乳
100%の
プチリリークリーム使用

あんパン
¥130（稅込）

クリームパン
¥130（稅込）

<div align="right">

天然酵母麵包
與手沖滴濾咖啡

</div>

店內主要供應使用液體天然酵母做出來的麵包。之前一直使用其他的酵母，但開業前遇見這種液體天然酵母後，就被它的美味深深感動了。也因此必須在很短的時間內重新擬定新的食譜，非常辛苦。

麵包裡的紅豆餡、奶油、蜜餞等，全都堅持手作，由衿奈一人包辦20種的麵包和烘焙甜點。由於附近沒什麼洋菓子店，因此磅蛋糕等可以外帶的點心非常受歡迎。咖啡是向青梅的自家烘焙店「nejimakigumo」（ねじまき雲）採購咖啡豆，再由晉里負責手沖，與麵包及烘焙甜點絕配。

店內有製作麵包必要的製麵團機、揉麵機、烤箱等大型機器，因此廚房約8坪大，十分寬敞。

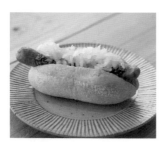

「柚木熱狗」380圓。取名自咖啡館的所在地柚木町。麵包是自製的裸麥麵包，非常漂亮，餡料是「大多摩火腿」的粗顆粒香腸和大量泡過水的洋蔥。

香濃起司蛋糕400圓。衿奈從母親那裡學到這款蛋糕的作法。一共兩層，入口即化的舒芙蕾上放著酸酸甜甜的酸奶油，是店內最受歡迎的點心。咖啡500圓。

莓果冰淇淋500圓。自製紅豆餡加奇亞籽、冰淇淋、椰奶等層層疊疊，宛如芭菲般的越南點心。很多客人對目前正夯的奇亞籽感興趣而點了這道甜點。

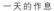

開店上的分工

衿奈
製作麵包和點心

晉里
飲料、服務、庶務

一天的作息

時間	內容
3:00	起床
4:00	入店。準備麵包和點心的用料（衿奈）
5:00	打掃等開店準備（晉里） 回家，打掃及準備孩子早餐等家事、 庶務作業（晉里）
10:00	返回店裡、開店準備（晉里）
11:00	開店
16:00	打烊、整理
18:00	回家。準備晚餐、家事（衿奈）
21:00	就寢

開業前的歷程

2004年	想要開店
2014年5月	找到店面
2014年9月	店面簽約、開始施工
2014年11月	開業

房東答應等到開始施工才簽約。

開業資金

1180 萬圓

明細：內外裝修費680萬圓、廚房
機器300萬圓、備品類100萬圓、
營運資金100萬圓

日本政策金融公庫提供65%的融資。

店鋪空間配置

廁所
廚房
麵包製作間
麵包展售區
倉庫

18坪（外加倉庫18坪） **10**席
設計：僅廚房委託設計事務所，其他由畫
廊店主山田隆志企劃，由晉里與當地師
傅、朋友一起完成。

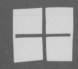

noco　BAKERY & CAFE
地址：東京都青梅市柚木町2-332-2
　　　二俁尾車站起徒步14分鐘
電話：0428-27-5456
營業時間：11:00～16:00
公休：週二、三
http://noco.wpblog.jp

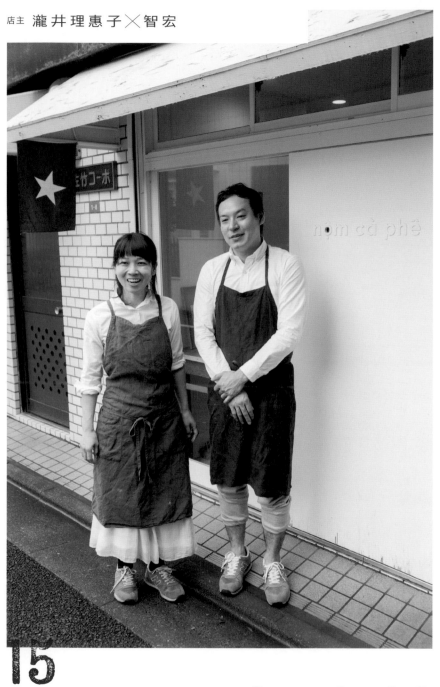

滋味溫和的越南家庭料理店

nộm cà phê

15

「這是一家疲倦時就想來的店。雖然餐點的味道偏溫和，但很有滿足感，而且老闆夫婦的個性好療癒。不分年齡，只要我推薦來的客人，對方都很開心，所以常常推薦人家來。」熟客歡喜地說。

開業至今二年半，已經完全融入當地了，但開業之前的路程絕非一帆風順。

兩人原本在同一家服裝公司上班，時常討論將來能創業，發揮自己的品味，但是沒有具體的計畫，直到有一次利用休假前往越南，終於得到啟發。

「總之，越南食物就是好吃。它有很多蔬菜和香草，所以不管怎麼吃，隔天都是清爽的。我一直以為南洋料理刺激又辛辣，但這個印象完全顛覆了。」

兩人吃越南料理吃上癮，一放假便飛過去四處走訪美食，在家也常烹煮越南料理招待朋友，廚藝已精湛到朋友要求外送了。

由於周遭朋友不斷稱讚這是他們吃過最美味的越南料理，刺激兩人下定決心開一家越南咖啡館。首先是理惠子辭掉工作，改到咖啡廳上班，一邊學習開餐飲店的知識，一邊利用空檔費心開發菜單，為開店做準備。

瀧井夫婦以「雖然簡單，但會陳設古董，打造出一個人也能怡然自得的空間」為目標，委託理解兩人品味的廠商負責施工。工程進展順利，咖啡館如期開幕了。

然而，客人不如預期，每天的備料都用不完。沒經驗，加上生意不振等種種因素，兩人身心俱疲。

「我不想再繼續借錢，想趕快把店收起來回老家。」理惠子回顧。

「我一直說，不能現在就打退堂鼓，先拼一年再說。但怎麼拼都沒成果，加上錢的事情糾纏不清，兩人吵得很凶。事與願

白色磁磚外牆上，紅色的越南國旗是店家標幟。店內裝潢不走五彩繽紛的異國情調，而是布置成一個人也能輕鬆用餐的清爽氣氛。

簽約當時，店鋪為裸屋狀態。內外裝修委託之前熟識的廠商負責，對方有豐富的餐飲店施工經驗，能夠儘速完工。電燈及椅子等是店主自己準備的。

入口旁邊擺放著工藝師手作的飾品。

違，我都急死了。」智宏接著說。

開店將屆一年時，兩人為改善狀況而決心放手一搏。

「我們沒有錢，但還是去越南做了一趟採購之旅。那是最後一搏，我們買了許多雜貨和餐具，又到處吃各種料理，研究了一番才回來。」

回國後，兩人積極舉辦雜貨販售活動、與附近餐飲店合作、開發新菜單等。這些努力獲得成果，第二年終於脫離赤字了。

「雖說如此，目前還是沒有多餘的錢。從前每一季我們都會去買新衣服，但現在一有收入，就想拿來買餐具或是花在店內裝潢上，有空也只想好好休息。很多東西都變得不需要了。」兩人以舒暢的表情說。

至於今後的目標，智宏表示想再開第二家店，但理惠子表示目前這樣就夠了。

「看，我們又意見不合了。」兩人互

笑，似乎樂在其中。

瀧井夫婦結婚八年。開店以後吵架的機會暴增，原因幾乎全是為了工作。想讓客人更滿意，想讓咖啡館更完美，正因為想得太認真才會起衝突。只要品嘗那細心熬煮出來的雞湯以及費工的自製調味料，即能感受到兩人的熱情。

「我們有話直說，雖然會爭吵，但也因而更相互了解，更願意信任彼此。」兩人的微笑表示，夫妻鶼鰈情深。

對身體溫柔，讓心靈溫暖的美味。兩人於越南感受到的第一印象，如實地在「nom ca phe」重現。

店內販售從越南採購回來的雜貨與餐具，價格親民。

1 | 2

1. 廁所前加裝布簾，與客席隔離開來。對女性客人的貼心不言可喻。
2. 擺滿旅遊書等與越南相關的書籍。有客人因此前往越南一遊。

越南燒賣定食1080圓。和日本的燒賣不同，越南燒賣沒有皮，只有肉丸子，再以番茄醬熬煮。定食內容為茉莉花飯、湯、小碗裝菜餚。菜單經常變化，照片上是越南式的炒牛蒡絲、加了冬粉和絞肉的歐姆蛋、加了香菜的馬鈴薯沙拉、沙嗲磨菇。這裡的「沙嗲」是以檸檬草和大蒜為底基的調味料，味道深邃，完全自製。

廚房寬敞，兩人進出方便。廚房機器也是委請廠商施作的。

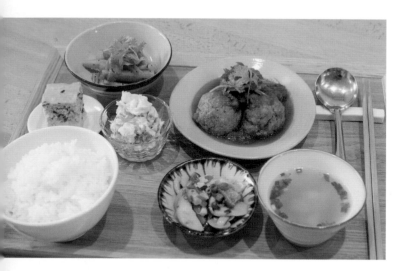

健康又暖心的
越南料理

備有越南的蒸餾酒、啤酒等。

以店主兩人在越南當地邊逛邊吃的「一般菜餚」為主。開幕之初並無「河粉」等王道料理，後來經客人要求而提供。

一概不用醬油、味醂等日本的調味料，堅持僅以越南材料製作。越南料理本身並不辛辣，滋味溫和，香菜等味道較特別的配料會另外提供，因此老人和兒童均能享用。為了讓客人隨時都能吃到米飯，定食不論午餐、晚餐，價格一致。

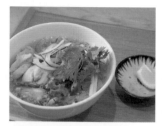

雞肉河粉900圓。以日本國產雞肉及蔬菜仔細熬出來的自製湯頭，好吃到感動人心。為煮出濃郁的高湯，不使用雞肋骨，而是豪奢地使用雞肉熬煮。

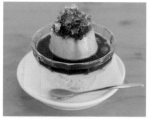

淋上剉冰及咖啡的越南布丁400圓。蛋的香甜加上焦糖與咖啡的苦，屬於大人味。

加了煉乳的越南咖啡500圓。在大量煉乳上滴入香濃的咖啡，這是越南的傳統喝法。使用越南產的咖啡豆。

開店上的分工

智宏
料理

理惠子
服務

一天的作息

8:30	入店。午餐的備料、外出採買
11:30	開店
16:00	暫時打烊。吃飯、清洗碗盤等、晚餐的備料
18:00	晚餐時間的開店
21:30	打烊。整理、打掃
23:00	回家

備料、採買、家事等，並未特別分工，誰有空就由誰做。

開業前的歷程

2011年　　　開始思考開店的事
2013年12月　開始尋找店面
2014年2月　 找到店面、 簽約
2014年3月　 開始施工
2014年4月　 開業

開業資金

600萬圓
明細：內外裝修費400萬圓、進貨及備品類120萬圓、店面取得費80萬圓

店鋪空間配置

廁所　廚房

10坪**15**席
設計施工：MATIS DESIGN

nôm cà phê
地址：東京都杉並区西荻北2-1-8
　　　西荻窪車站起徒步5分鐘
電話：03-5311-5854
營業時間：11:30～16:00（最後點餐時間15:00）
　　　　　18:00～21:30（最後點餐時間21:00）
　　　　　（週三為11:30～16:00）

公休：週四
http://nomcaphe.net

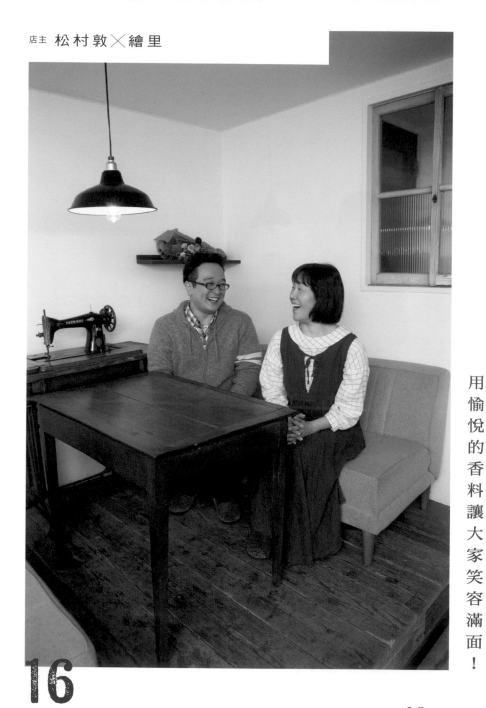

用愉悅的香料讓大家笑容滿面！

16

cafe spile

店名「spile」為「spice for smile」之意，是兩人以「用最愛的香料料理讓客人笑咪咪」為概念而自創的名字。

所有餐點均加入某些香料，但只是略微調味而已，光吃一口並不會注意到它們的存在，但越吃就會越上癮，很多客人因此對香料大感興趣。

「在客人的要求下，我們也賣自己調配的綜合香料。尋常的家庭料理只要加點香料就會變得很正式，非常有意思。」店主松村敦與繪里笑著說。

「cafe spile」裝飾著古董雜貨及古器物，法式時尚裝潢烘托出沉靜的氛圍。不過，松村夫婦最初是想以他們的興趣摩托車為主題，開一家騎士聚集的度假民宿，於是經常開車到長野、山梨去尋找適當地點。但看過各式各樣的房子後，覺得與其開一家只在觀光季節才忙碌的度假民宿，

不如開一間經常有客人來訪的咖啡館，於是逐漸改變心意。

「開始找房子的第六年，我想，再這樣下去永遠也開不成，於是乾脆辭掉工作，讓自己退無可退。然後沒多久就找到這間房子了。這裡離車站近卻有點隱密，我們很喜歡。」

內部裝修由店主一直很欣賞的設計公司負責，但拆除及粉刷作業是兩人自己動手完成的。為期半年的工程似乎受到了不少的注目，開幕當天有很多附近居民上門，但由於缺乏餐飲店經驗，搞不清楚運作順序，經常手忙腳亂。

或許看不下去了吧！半年後，一名常客主動表示要來打工。於是，新菜單的開發、活動等，能做的事情一下都做出來了，夫婦倆終於輕鬆些。

「起初是以喜歡上咖啡館的年輕女性為

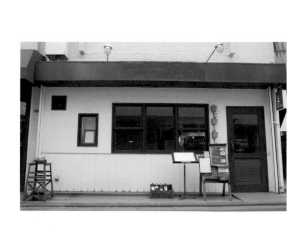

咖啡館位於從大馬路走進去的住宅與小店家混合區，頗為恬靜。

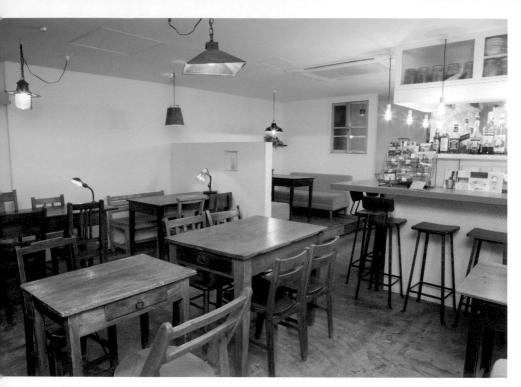

店內寬敞，足足有26席。這裡原先是紅茶專賣店，松村夫婦頂下店面後，拆下地板的塑膠磁磚，然後打磨，製造老舊氛圍。為了讓男性客人也能輕鬆進入，店內使用許多金屬等帶沉重感的素材，添加幾許工業風。由於營業至晚上11點，燈具不少，這些別具個性的燈具大多購自「THE GLOBE」、「無相創」。

將香料擺設出來，作為咖啡館的象徵。瞧，也能擺得這麼漂亮！

放在入口旁的放映機、電風扇、藥瓶等，全是老器物，增添店內氣氛。

托盤和杯墊皆為手作。

摩托車。這是最棒的轉換心情時間，也可說是切換開關的時間。」

夫妻鶼鰈情深，醞釀出幸福溫馨的氣氛，這就是讓客人笑容滿面的最佳香料了。

主要客源，但第二年開始，大家覺得能在店裡好好吃頓飯，於是中高齡客人也變多了。接著有男性客人單獨來，也有好幾個女性客人來開女子會，總之各種情況都有，就這樣覺得已經慢慢接近我們的理想了。如果經營再更穩定些，想再開一家其他類型的店。」

有時備料備不完而睡在店裡，兩人便會互相取笑「像在露營」，有時待洗碗盤堆積如山，兩人還會拍照為「打破紀錄的量」存證，真是樂天派。從邂逅至今，夫妻倆幾乎沒吵過架。

「祕訣是脾氣上來時不要對話。互槓並非好事，我們都是用自言自語的方式排解壓力（笑）。」

店打烊後，兩人一起騎摩托車回家時，差不多就和好如初了。

「因為沒有信賴關係，兩人就沒法共騎

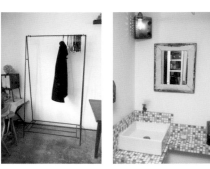

1 | 2

1. 鐵製衣架。在和歌山的一家工坊訂製的。
2. 廁所洗手檯是店主的得意傑作。利用從船上拆下來的零件製成的燈飾、老舊水龍頭等，連細節都足見用心。

面對馬路的吧檯席很受單人顧客歡迎。窗框和門都是店主自己塗上特殊油漆，使之看起來像是鐵製品。

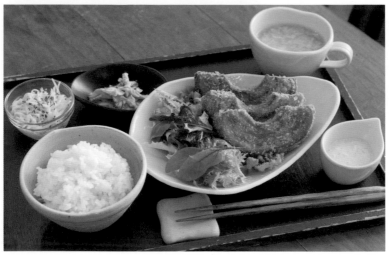

午間特餐炸車麩970圓。使用越後的四層車麩，再用柴魚高湯及醬油調味，大受歡迎。連附上的檸檬美乃滋、配菜，全都使用了香料。午間特餐共有炸雞、咖哩 等6種，每週更換其中一種，全都分量十足，飽餐無虞。

料理由敦負責，點心及飲料由繪里負責。據說敦的母親很會做菜，敦從小就喜歡站在廚房觀看。後來，敦上過義大利菜、香料料理的烹飪課，磨練技藝。

店內提供午餐和晚餐，從烤箱料理到酒類，菜單上共計100種以上的品項。開幕當初的菜單非常陽春，但因為店主很喜歡試作，不覺間便越做越多種了。晚上提供派對方案，很多女子會等聚會在此舉行。

所有餐具全是向群馬縣的陶工房訂製來的。托盤兼顧到用餐方便性，每一個都好溫暖，將料理襯托得更美味。

千變萬化的香料料理

應客人要求而販售的自創品牌「香料鹽」。適用任何料理。

包裝好的外帶用烘焙甜點，也能在店內享用。烘焙甜點裡當然也放了香料。

茶550圓。孜然、肉桂等6種香料調和而成，風味獨特，很多人一試成主顧。

巧克力蛋糕620圓。沉重濃郁的巧克力中加了丁香和黑胡椒，屬於大人味。

開店上的分工

敦
料理、庶務、web

繪里
服務、點心、飲料、企劃

一天的作息

9:00	起床
10:30	入店。備料及開店準備
11:45	開店。營業時會視狀況採購及備料
23:00	打烊。打掃
24:30	回家
26:30	就寢

開業前的歷程

2015年	懷抱經營度假民宿的夢想。在旅館待一週，進行各種研修
2011年夏	改變路線，打算在東京都內經營咖啡館
2011年12月	找到店面
2012年1月	店面簽約。開始施工
2012年6月	開業

開業資金

770萬圓

明細：設計及施工費280萬圓、廚房機器140萬圓、備品類150萬圓、營運資金200萬圓

店鋪空間配置

15坪 26席

設計、室內裝潢監修：Atelier Sajilo
內裝工程：樋口工房

地基部分委託專家進行，除此之外，拆除、廢材處理、油漆及地板處理等，大多自己動手完成。

cafe spile
地址：東京都杉並区阿佐谷南3-4-22
　　　阿佐ヶ谷車站起徒步6分鐘
電話：03-6317-7282
營業時間：週二～六11:45～23:00
　　　　　週日11:45～20:00
公休：週一（逢國定假日則隔天公休）
http://cafespile.com

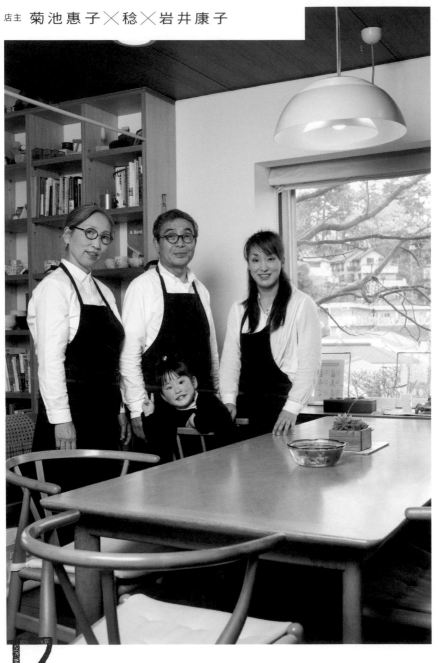

自宅兼店鋪，悠遊自在過咖啡館生活

Roof Okurayama

「Roof Okurayama」位於離車站很近的一處高臺上，是閑靜的住宅區，建築則是彷彿被大樹守護般的別致透天厝。這家咖啡館由菊池惠子負責主餐、稔負責飲料、女兒康子負責點心，散發濃濃的家庭氣息。

菊池夫婦雙雙擁有建築師資格，長年在建築業界工作。退休後心念一轉，轉向異業挑戰。

「這是我們兩人精心設計的家。這裡位處高臺，視野相當好，我們希望能邀請更多人來，於是想到開一家自宅咖啡館。」

妻子惠子回憶說。雖然她告訴大家總有一天要開咖啡館，也去麵包教室上課、到處參觀咖啡館，但旁人都當玩笑話看待。

直到十年後機會到來。女兒康子因懷孕辭掉工作，惠子認為可以全家聯手開店而說服他們兩人。

當時稔已經退休，過著登山、滑雪等悠遊自在的生活。

「在這之前我從不做家事，自己愛幹嘛就幹嘛，所以我有必須全力配合老婆的覺悟了（笑）。雖然玩樂的時間變少，但新世界也挺有趣的。」稔欣然接受。

而女兒康子從學校畢業後，就一直在餐廳和咖啡廳上班，是這方面的專家。

「爸媽是徹底的新手，而餐飲業很辛苦，我覺得他們會忙不過來，但又認為只要有心、認真努力，應該還是辦得到，所以就讓步了。」儘管說得輕描淡寫，康子還是設計出簡單易做的飲料，並教導父母如何服務客人、如何操作社群網站為咖啡館做宣傳等，即便自己因生產而忙碌，依然全力支持父母。

為取得餐飲店營業執照，特別將一樓及陽台做了改造，也事先對附近鄰居進行說明。已居住二十五年的自宅，終於以咖啡

擺設於店內店外的多肉植物。這是惠子弟弟開的「La gouttelette」的商品，也在店內販售。

三角型屋頂及大樹是店家的標幟。

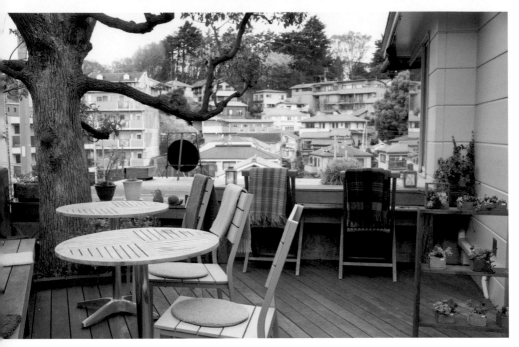

寬敞的露天陽台席。每天早晨稔都會仔細打掃，為迎接客人做足準備。

為迎接帶幼兒來的客人，店主準備了繪本及木製玩具，裡面還有康子小時候玩的玩具。

吧檯席可以透過大玻璃窗眺望，令人心曠神怡。很多客人在此悠閒地消磨時光。

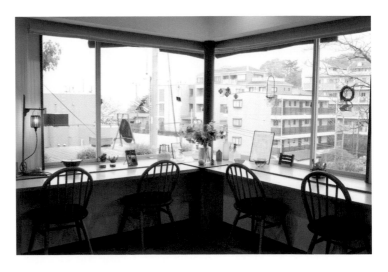

館風貌開幕了。

康子帶著不到一歲的女兒來上班。能夠同時兼顧育兒及開店，是親子三人才辦得到的事。

「或許是看到這種狀況吧！帶小孩來的常客非常多。年輕媽媽會問我一些帶小孩的問題，我也好像多了幾個孫子，很開心。」惠子溫柔地微笑說。

兩夫婦都六十多歲了，這才開店。

「要記客人的點餐內容，要結帳，真不簡單，一直站著也很累，現實果然嚴酷。可是，小孩都長大搬出去了，退休後沒事做總覺得很無聊，但現在每天都得到客人的刺激，過得很充實。如果體力做不了咖啡館，我就想開雜貨店，總之能動就要繼續動下去。」

看著父母，康子笑說：「從前我們三人

住在一起，但我是夜生活型的，我們很少碰面。可是開店後，共同話題增加了，一起外出的機會也變多，算是在盡孝吧！」

這個理想的家是經過多次重擬計畫、自己設計出來的。在這裡，小孩出生了，長大了，終於熱鬧的時代過去，變成一個安安靜靜的家。

如今，又變成一間咖啡館，家人再次團聚。一股和煦嶄新的風，正溫柔地吹進這個因招待客人而笑聲洋溢的家。

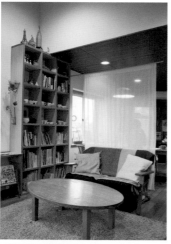

1
—
2

1. 入內須脫鞋，因此小寶貝能在地上爬來爬去。尤其下面鋪設小地毯的沙發席，最受帶小孩來的媽媽客人喜愛。
2. 入口旁邊的書架，是網路舊書店「Frobergue」寄賣的精選書。會配合活動及季節更新。

雜貨販售區擺設陶藝家友人的作品、木製餐具、玻璃製品等。

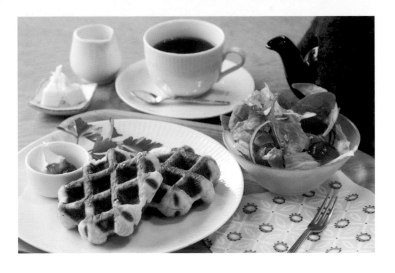

2片鬆餅及飲料組合1000圓。有鹽味鬆餅和甜味鬆餅2種。紅茶購自錫蘭紅茶專賣店「Mitsu Tea」。

以「簡單易做又好吃」為原則，向追隨多年的麵包老師請教後，決定以無需二次發酵的鬆餅及披薩為主餐，而且全是使用日本國產小麥及天然酵母，並經過長時間發酵。

餐點品項太多會記不住，因此僅精選出自己最喜歡的料理。正因為如此，鬆餅中有內餡，披薩是客人點餐後才開始桿麵皮，相當講究。中午到下午3點是尖峰時段。幾乎全是女性客人，因此重點不在分量多，而是健康取向以及外觀可愛。部分餐點不含蛋與乳製品，幼兒也能享用。

廚房還是自己用得習慣比較好，因此僅更換水槽而已。

康子製作的糖霜餅乾。康子擔任講師，經常開課。

兒童糙米麵包及萬能茶，各200圓。麵包沒加奶油和蛋，因此口感略帶Q彈。

蜂蜜檸檬口味的戚風蛋糕430圓。會隨季節改變口味。

瑪格麗塔披薩700圓。用高溫烤箱迅速烤得酥酥脆脆。Q軟的餅皮非常好吃。

開店上的分工

惠子
料理、web

稔
飲料、服務、採購、打掃、庶務

目前康子將小孩送到保育園，
在附近的蛋糕店上班，但負責
店內的蛋糕製作，且會於惠子
不在的週三到店裡幫忙。

一天的作息

時間	內容
7:00	起床。
8:30	打掃（稔）、備料（惠子）
10:00	採購（稔）、點心製作（康子）
11:00	開店
18:00	打烊。打掃（稔）
	備料、家事（惠子）
23:00	HP更新（惠子）
24:00	就寢

開業前的歷程

年份	事項
2013年	以自宅兼咖啡館為目標
2013年2月	開始改裝
2013年5月	完成
2013年9月	開業

開業資金

1000萬圓
明細：改裝費700萬圓、家具及廚房
機器200萬圓、備品類100萬圓

店鋪空間配置

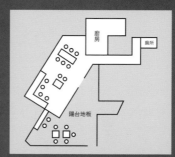

8坪（店內）、店內 **12**席　陽台**7**席
施工：東榮建設工業（股份有限公司）
自己設計，再委託惠子之前上班的公司施工。

Roof Okurayama

地址：神奈川県横浜市港北区大曽根1-2-2
　　　大倉山車站起徒步4分鐘
電話：045-716-9063
營業時間：11:00～18:00，預約則可延長
公休：週日、一、四
https://www.okurayama-roof.com

A QUARREL

吵架的趨勢與對策

無論再恩愛的夫妻，只要開始共事，大多會變得經常吵架。
例如，對方說了某些話，之前並不會在意，現在卻很計較；
或是對方工作態度與私下相處的態度不同時，便忍不住想發脾氣。
吵架後，以往只要自己獨處，冷靜下來就會道歉，
如今因兩人二十四小時在一起，沒有機會整理心情，
於是店內隱然充斥著不安的氣氛……
這樣的氣氛很容易感染客人，影響生意。

開幕之初，友人及當地人會來祝賀拜訪而有所謂的「開幕行情」。
一旦熱潮退燒，來客數又不如預期時，便容易爭吵了。
擔心生意不佳，又因不熟悉工作而累積疲勞，
身心俱疲後，很容易將情緒發洩到最親密的人身上。
這種情況不限咖啡館主人，只要在工作，誰都有這種經驗吧！

到了第二年，自然磨合出規律來，爭執便會逐漸減少，
因此，不妨正向看待這段時期的言語衝突，當成是
「為了更加了解彼此，讓兩人成為公私皆是最佳夥伴的試煉」。
必須仔細溝通到互相接受，
累積壓力時，就用各自的方法排解，
宜速戰速決。

下一頁將介紹「家人一起開店的要訣」。
維持良好關係的訣竅、吵架時的解決方法等，
店主的具體經驗談一定能成為寶貴的參考。

尊重彼此的意見，大量溝通。
IZUNDOU

① 店的事、家事、育兒等，全都兩人一起分擔。
② 雖會注意到看不順眼的事，但對方總有自己沒有的優點，要多讚美。
③ 常說「對不起」、「謝謝」。
④ 再小的事都要互相分享。
⑤ 休假日要有各自獨處的時間。
⑥ 對客人自不在話下，其實夫妻之間也要抱持溫和、體貼及關懷的心。
義大利餐點 curari

家人攜手永續經營的要訣

正因為朝夕相處，反而容易忽略溝通，因此隨時要有「傳達」的意識。
而體貼的心與愛是最重要的。
MISORA cafe

彼此尊重，相親相愛。否則料理的味道會變得很尖銳。
café 1g

先別談工作和店，而是先接納對方這個人。
只要能彼此接納，就能信賴對方的工作能力，那麼當意見相左時就能
互相溝通，最後是不是以自己的意見為主便不重要了。
BORTON

① 有時「on」有時「off」，必須有張有弛。
② 培養共同的興趣。
③ 抱持相同的目標。
4/4 SEASONS COFFEE

製造「忙裡偷閒的時間」。由於工作與家庭難以區別，因此放假
時要盡情玩樂、享受美食，讓自己感覺生活取得平衡。
我們的要訣應該是工作上確實分工，並且彼此信任吧！
NOCHIHARE COFFEE

立定同樣目標，一起朝目標努力。工作上的爭吵是為了讓店更好，因此要
確實溝通，為工作加分。另外，我們兩人都熱愛越南，只要一直聊越南就
沒問題了。
nộm cà phê

明確分工，彼此尊重。
iijima coffee

放假時各自做喜歡的事，藉以調適心情（我們的情況是，先
生待在家裡無所事事，我到山上去）。
體貼對方，例如對方疲倦時就慰問一下，對方心情不佳時就
不要煩他。
HUTTE

不要求彼此做到盡善盡美。
鬆餅 橡舍

① 發揮各自的技能與經驗，確實分工合作。
② 在店裡是事業夥伴，在家裡是家人，必須公私分明。
③ 最重要的是彼此尊重與互相體諒。
cafe spile

下決定時，務必徹底一次溝通清楚。
有一方疲倦時，或是完全處於休息狀態時，比較容易耐不住性子，因
此溝通的時機很重要。
此外，若沒顧及對方的工作立場及狀況，說話就容易流於家人的語
氣，這點須特別留意。
tama cafe

不論何事，想到就立即溝通。製造可以獨自（有
時兩人一起）外出的休息日。
稻城生活

開店已經5年了，始終打烊後及假日都在一起，連朋友都是共有的。我想就
是這樣的日復一日，成為我們維持下去的訣竅吧！
istut

爭吵時就想想這些事：「夫婦」關係以及信賴的根源、彼此對店裡的貢
獻、想做的事、想守護的事。然後，接受對方的工作模式、擅長與不擅長
的事，彼此尊重。
食堂・ 音樂室 ARUMAKAN

目標一致，互相讓步，同心協力。
最重要的是注意健康、鍛鍊體力。
Roof Okurayama

只要有「讓店受到更多人喜愛」這個共識，即便多少意見不合，也能繼續前進。
noco BAKERY & CAFE

夫 妻 曬 恩 愛 小 語

攜手經營咖啡館的店主伉儷有多恩愛，看照片就感覺得到了，而且每一張的氛圍都很相似。
或許長時間朝夕相處，飲食一樣，自然而然就會如此吧！
每一對夫妻都鶼鰈情深，即便不時吐槽對方，依然默契十足。
這裡介紹我們在採訪所聽到令人動容的真情小語，讀著讀著會不自覺露出幸福的笑容。

「我們感情好到從沒吵過架，但還真
沒想到我們在工作上也這麼麻吉。」
MISORA cafe

「開店後，對我們而言，每天都像是
紀念日。我們很能分享彼此的心情。」
istut

「我老婆非常勤奮認真，
而且很有才華。」 tama cafe

「每天晚上我們兩人共騎摩托車回家。如果沒有
信賴關係，是不可能這樣的。」 cafe spile

「即使會吵架，夫妻在一起的時間
還是很幸福的。」
HUTTE

「我希望為這個家、這間店注入更多
的歡笑和愛，讓每天過得更愉快。」
IZUNDOU

「我先生變得越來越大器，
越來越值得信賴了。」
iijima coffee

「兩人一起邊吃晚餐邊喝酒，
再幸福不過了。」
鬆餅 橡舍

「開店後，我更喜歡他了。
我的『喜歡』一天一天增加
中。」
café 1g

「我從以前就很尊重我太太的
品味，而且完全信任她。」
義大利餐點 curari

品味出眾的傑作

```
3 | 2 | 1
5 | 4
```

1. 擺上錢幣、日記等令人連想到旅行的小物。（食堂‧音樂室 ARUMAKAN）
2. 外型如小鳥的糖罐子，可愛爆表。這是長野縣上田市的民藝品，很受客人喜愛。（鬆餅 橡舍）
3. 自助式供水。旁邊的小垃圾桶非常幽默！（4/4 SEASONS COFFEE）
4. 自行車停車場的標示看板也很吸睛。（noco BAKERTY & CAFE）
5. 乾燥花與顏色鮮明的板凳，這種對比之美是精心設計出來的。（istut）

親子一起經營的咖啡館

母女一起經營咖啡館的實例。

店主 鈴木知美×萌

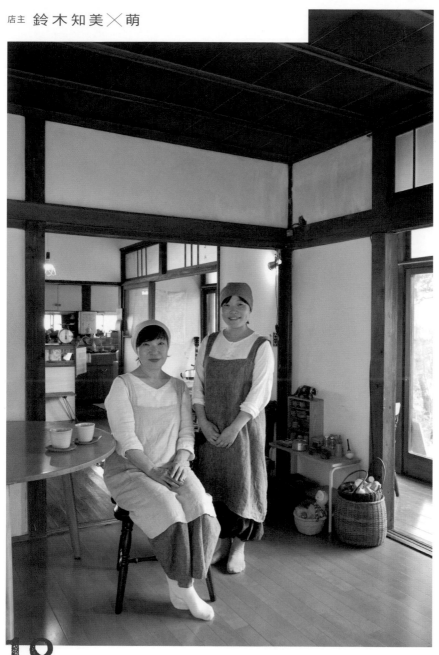

吃吧、說吧、做吧。介紹當地「好東西」的交流咖啡館

18

稲城生活（いな暮らし）

在走廊邊吹風邊吃飯的老夫婦、在矮桌旁爬來爬去的小嬰兒、在爸媽身邊寫功課的小學生。這是一處可讓各世代休閒、聊天的好地方。

「雖然反應不錯，還是覺得有必要改變模式……，就找了獨自住在外地的萌來商量。」

重新思考經營方式。

當時萌正在碩士班攻讀護理。她與好友合開一家已成為社區據點的「學生咖啡館」，每天忙碌不堪，更把身體累壞了，於是接到母親的電話後便返回老家。

沒多久遇見這間古民家，母女兩人再次出發。

「如果能像是客人的另一個家，那就太棒了。」搬至稻城來已經三十年的鈴木知美說。目前她正與長女萌聯手經營一家老透天厝改造的咖啡館「稻城生活」。

生下長女後，才二十多歲的知美夢想開一間「人人都可放心、放鬆的店」，但後來因忙於上班及照顧小孩而暫時擱置夢想。直到二○一一年發生東日本大地震，她起了一個念頭：「想做的事就要快去做！」於是在自家車庫開設「稻城生活」，販售當地產品。

光在木箱上擺著無農藥蔬菜及天然酵母麵包，就吸引附近居民前來聊天，成為眾人聚會的場所。不過，一個人能做的事情太少，且車庫沒有屋頂，能否開店得看老天臉色。為了實踐理想，知美暫停營業，

有河有山，農作物豐富，稻城是個自然資源豐富的城市，而且有不少很有個性的居民，母女兩人想將這樣的稻城介紹給大家，於是頻頻在店裡舉辦市集、製作味噌，開設音樂會、瑜伽、座談等各式各樣的活動。

「只要跟『吃、說、做』有關的，我們都想試試。我們兩個都是好奇寶寶，喜歡

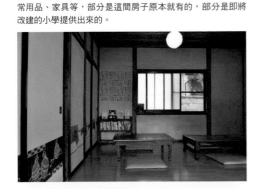

知美負責室內裝潢。萌說：「媽媽的品味向來比我好。」日常用品、家具等，部分是這間房子原本就有的，部分是即將改建的小學提供出來的。

這是一間位於住宅區、極為尋常的民家，房東與知美的想法相同，因此願意出租。二樓有一間石頭打造的治療室，採預約制。

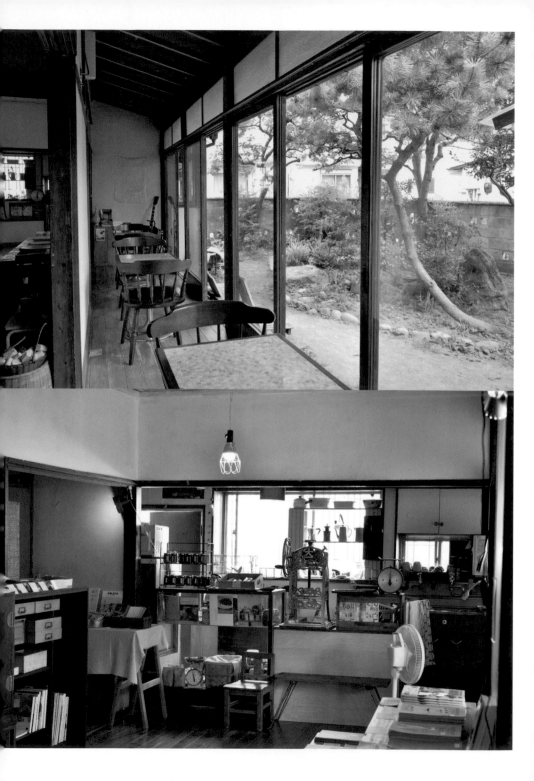

的東西差不多，公私全在一起，很容易溝通。有時來參加活動的人並不多，但辦完活動後一定有收穫，所以很開心。我們不會洩氣的。」兩人笑著說。

有人就因為欣賞店主的開朗，會在店裡忙碌時自動過來幫忙洗碗盤、送餐點。由於一起工作，店主會與他們分享食譜、委託他們經營活動，感覺就像家人一樣。

「一直希望大家可以在這裡表現自己。」

另外，我們是母女，關係太親近了，有時反而做不了事，有這些朋友在，可以讓我們保持點距離感。」知美說完，萌接著表示：「他們可以幫忙打破僵局。除了這些朋友以外，這個社區有帶小孩的媽媽、個人商店的老闆、農家的大叔等，全是值得信賴的人，所以在這裡特別開心。和家人一起工作後，我身體上、精神上都恢復健康了。」

「開店後，很多人稱讚我的手藝和這家店，才終於自我肯定。我先生當初反對開

店，但現在都是他幫忙照顧植物的，我有事也會找正在懷第二胎的二女兒商量，萌已經是我不可或缺的幫手了⋯⋯。能夠再次確認家人重要性是開店的一大收穫。

我最近還在想，要讓孫子輩也參與『稻城生活』呢！」知美說著，看向旁邊。

原來萌和開店邂逅的男子最近就要結婚了。對方從事攝影與設計工作，兩人公私上都是好搭檔。

「最近搬新家，對老媽常說的『與生活連結的工作』特別有感。」

一起吃、一起說話、一起動手做。既然活著，就要在尋常生活中找到重要之事，並且傳達出去。「稻城生活」的精神，就是如此傳到下個世代的。

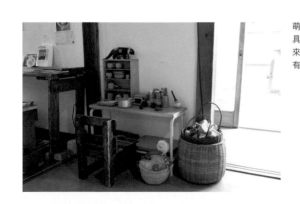

萌和妹妹幼時玩的木製扮家家酒玩具組、椅子等，全都再次活躍起來。這裡屬於得脫鞋上去的客席，有很多帶幼兒來的媽媽。

→

1. 走廊上的客席，可以展望庭園綠樹，令人心曠神怡。
2. 有昭和氛圍的廚房。縱深夠，朋友也能進來幫忙。

1
——
2

因為次女對蛋及乳製品過敏，於是知美開始講究飲食。雖然未標榜為養生餐點，但基本上不使用動物性食材，並且大量使用當地的新鮮蔬菜。

主餐有早餐及午餐2種。午餐有米飯、湯品、5～6種配菜；其中會有炸物，亦即會在調理方法及調味料上下工夫，讓滋味更豐富，男性客人也能飽餐一頓。不論食材或調味料，均是自製或旅行時發現的，重視生產履歷，因此能安心享用。

將時令水果做成果醬或糖漿，可保存較久。

有大量時令蔬菜且每日更換的午餐1200圓。照片上是馬鈴薯和豆子的味噌可樂餅、薑蒜炒羊栖菜和苦瓜、四季豆拌鹽麴紫洋蔥、醋溜胡蘿蔔絲和牛蒡絲、蒸炒南瓜和甜椒、蒸茄子淋上甜酒棒棒雞醬汁。所有配菜都是當天吃完，隔天重新製作。

可以大家一起吃的
蔬菜飯

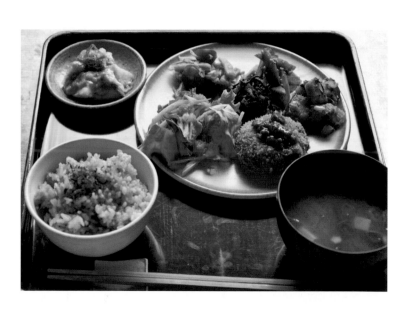

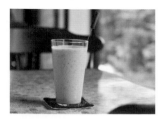

黑米甜酒加豆漿的奶昔500圓。兒童杯則為350圓。

早餐600圓，供餐時間為早上9點到11點，內容為麵包加飲料，或是飯糰配湯。

香蕉蛋塔450圓。點心由萌負責。這是不加蛋、乳製品，使用植物油、豆漿等的養生蛋塔。

開店上的分工

知美
料理、會計、採購店內販售的商品

萌
點心、飲料、宣傳、活動企劃

一天的作息

5:00	起床、家事（知美）
7:30	起床、更新社群網店（萌）
8:00	入店。打掃、備料（知美）
8:30	入店。備料（萌）
9:00	開店。
14:30	回家。採購（知美）
17:00	打烊。整理、回家（萌）

開業前的歷程

2011年12月	在自家停車場開業
2013年	暫時歇業
2014年7月	找到店面
2014年8月	店面簽約、開始施工
2014年9月	開業

開業資金

25萬圓
明細：水電瓦斯工程，水槽、洗手檯、吧檯設置，購買調理器具及餐具

店鋪空間配置

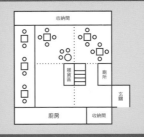

20坪 **21**席
在朋友的協助下，自己動手整修。

稻城生活（いな暮らし）
地址：東京都稻城市押立1744-46
　　　矢野口車站起徒步8分鐘
電話：080-6598-1963
營業時間：週二、三、五、六9:00～17:00
公休：週一、四、日
http://inagurashi.com

ROLE-SHARING

如何分工？

有些店家分工得一清二楚，有些店家則只是大致劃分。但都
會分工合作，理由是人人因此有責任感，可以透過信賴對
方、交辦給對方而減少爭執。

家族經營通常是打烊後還一起生活。店裡的工作能公平分
配，但家事往往偏於一方，導致某一方其實負擔較重，因此
進行分工時，宜將「工作」與「家事」合併考量。
不妨將各自負擔的家事寫出來，以便了解彼此的狀況，溝通
起來更有效率。

此外，實際開店後，會有很多與預期不符的情況產生，因此
最好定期溝通分工的內容。若累積過度的壓力，或是太過勉
強而累壞身體，店也會開不下去。
應該彼此皆發揮所長、做喜歡的工作，並時時保持關懷與體
貼，讓家庭與事業都能雙贏。
每一家咖啡館的內容裡，均介紹包含家事在內的一天作息，
敬請參考。

經營咖啡館必須做的工作

雖然跟型態及規模大小有關，但總之，「經營咖啡館必須做的工作」非常多，而且範圍極廣。許多表面上看不見的工作與繁瑣作業，更是越講究越多。

料理、飲料、點心等的調理與備料

自家烘焙的話就要烘焙咖啡豆，提供外帶烘焙甜點的話就要包裝、貼標籤、製作價格標示牌等。

待客

從接受點餐開始，到送餐、收拾等一連串作業，還有接受預約、回答電話或網路上的詢問等。

採購

食材、備品、消耗品類的訂購與管理。

店內外的打掃

不僅店內，店的周邊也必須打掃。很多店主表示，餐飲店的清潔感十分重要，必須打掃得比自家更仔細。還必須照顧植物、定期保養家具。

菜單的開發與試作、企劃立案

為了吸引顧客並提高滿意度，幾乎所有店家都會配合季節開發新菜單，並舉辦各種講座、活動。

會計

包含開業資金的籌措在內，每日的收入管理、記帳、付款給廠商、跑銀行、資金周轉等。

結帳

除了應付客人買單之外，還要備妥零錢等。

銷售

除了雜貨之外，店內若販售外帶的烘焙甜點或咖啡豆時，就要負責商品管理、包裝、補充及陳列等。

室內裝潢

包含塑造形象在內的店鋪內外裝修工程，多半是委託設計師或設計諮詢人，但完成後的管理則是店主的工作。配合季節活動而做的布置、更新店內的陳設等，能增加顧客的新鮮感。

宣傳

在官網或社群網站上更新訊息，應付媒體採訪等。

＊上述事項隨咖啡館的個性、經營狀況而定。

製作原料標示的標籤、採購包裝材料等，外帶烘焙甜點比想像還費工夫。（iijima coffee）

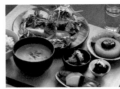

大量使用工藝師製作的器皿，客人會感到很興奮，但清洗就麻煩了！（HUTTE）

利用專為店家設計的免費應用程式「Airレジ」，可以節省初期費用，而且不占空間。（noco BAKERY & CAFE）

PROCESS TO OPEN

開業前的歷程

1 發想概念

思考要開一家有何特色的店。若能先決定好彼此在店裡的角色就更棒了。此外,也請一併討論將來要以何種形式經營,自己要過怎樣的生活方式等。許多人在此階段會到其他店家學習,這時最好一人到個人店、一人到大型店去工作,以便學習雙方的優點。

若是夫妻攜手經營,宜先討論好有小孩時、要照顧父母時,該如何處理。

2 決定開店地點,尋找店面

很多人選擇離自家交通方便的地方,或是夫妻其中一方的老家附近。若有小孩,也得考量托育問題再決定。不論做出什麼考量,因為是要長時間工作的場所,所以重點還是要選擇「自己待得很舒服」的地方。

3 選定設計施工的公司

內外裝潢會左右店的氛圍。請委託能夠了解你們的品味、足以信賴的專業廠商。兩人若不能先取得共識,易導致日後動搖、紛爭。通常情況是時間有限,因此交由其中一方全權處理。

4 開業資金的估計、籌措

大致上需要承租店鋪的資金、裝修資金、廚房機器的資金、消耗品及備品類的資金、營運資金。家人一起經營的話,收入來源只有一個,如果採用借款方式,金額不宜超過還款能力範圍。

| 5 | 設計菜單 | 最好有物超所值的招牌料理。家人的味覺相似，因此試作時最好請第三人試吃，聽取客觀意見。 |

| 6 | 與不動產公司簽約 | 所有細節均得確認清楚， 有絲毫不明白都要加以確認後再簽約。 |

| 7 | 店鋪工程 | 委請設計業者評估及提案， 進入實際的施工程序。 決定空間配置時， 務必注意動線； 廚房的寬度要能夠讓兩人擦身而過， 活動無礙， 這些都得跟設計師好好商量。
不少人是自己動手裝修， 但這麼做比委託業者更花時間， 而且得付出裝修期間產生的房租、 資材費用等。 開業前會非常忙碌， 請仔細討論如何將預算及體力做有效的運用。 |

| 8 | 開業 | 當備品類都準備齊全後， 就能開業了。 明明是期待已久的大日子， 卻有很多人前一天緊張得睡不著， 甚至恐慌起來。不過， 兩人一起攜手， 肯定沒問題的， 請拿出自信迎接客人吧！ |

在日本國內經營咖啡館的必要資格

· 食品衛生責任者資格

一家店鋪需有一人具備此資格。 各都道府縣的舉辦時期及場所皆不同。 此外， 有些地區規定具有營養師、 調理師、 製菓衛生師等資格的話， 可不必參加講習。 請先洽詢各地的食品衛生協會。

在日本開店的必要的申請

· 向保健所申請營業

各地規定的細節不同， 請洽詢店鋪所在地區的管轄保健所。 如果能在設計圖擬出後即洽詢保健所， 對方即能根據設計圖確認水槽的數量、 設置洗手檯的場所等， 才能安心施工。

如果施工後才被指為不符規定， 就得修改後再接受檢查， 等於耗費多餘的成本及時間。

· 向稅務署申請

開業起一個月內， 必須向店鋪所在地區的管轄稅務署申請開業許可。

046

iijima coffee
- 🏠 千葉県千葉市花見川区柏井町 1617-7
- 🚶 八千代台車站起徒步19分鐘
- 📞 047-455-3242
- 🕐 10:00～18:00
- 🈺 公休：週三
- 🌐 https://www.iijimacoffee000. com

024

食堂・音樂室ARUMAKAN（アルマカン）
- 🏠 東京都武蔵野市吉祥寺南町 2-21-8
- 🚶 吉祥寺車站起徒步5分鐘
- 📞 0422-29-9222
- 🕐 週一、二、五、六11:30～21:00，週三、日11:30～17:00
- 🈺 週四，也會不定期休假
- 🌐 http://arumakan.info

006

HUTTE
- 🏠 東京都町田市玉川学園 1-4-33-103
- 🚶 玉川学園前車站起徒步7分鐘
- 📞 090-7236-5953
- 🕐 週二～六11:30～22:00（有時16:00～18:00為準備時間）週日11:30～16:00
- 🈺 週一，有時會臨時休假
- 🌐 http://huttee.exblog.jp

052

義大利餐點 curari
- 🏠 東京都板橋区赤塚2-9-12
- 🚶 下赤塚車站起徒步5分鐘
- 📞 03-4283-0715
- 🕐 週三～日11:00～21:00 週一11:00～17:00
- 🈺 週二
- 🌐 http://r.goope.jp/curari

030

BORTON
- 🏠 東京都国立市西2-9-74 富士見ハイツB1F
- 🚶 国立車站起徒步7分鐘
- 📞 不公開
- 🕐 11:00～18:00
- 🈺 週日、一、國定假日
- 🌐 http://kashiyaborton.blogspot.jp

012

4/4 SEASONS COFFEE
- 🏠 東京都新宿区新宿2-7-7 寿ビル1階
- 🚶 新宿三丁目車站起徒步5分鐘
- 📞 03-5341-4273
- 🕐 週一～五8:00～20:00 週六、日、國定假日10:00～19:00
- 🈺 週二
- 🌐 http://allseasonscoffee.jp

058

tama cafe
- 🏠 東京都国立市東2-25-8
- 🚶 国立車站起徒步10分鐘
- 📞 042-505-6634
- 🕐 週一～四11:00～18:00 週五～日、國定假日11:00～21:00
- 🈺 週三
- 🌐 http://tamacafe.info

036

IZUNDOU（いずん堂）
- 🏠 東京都小平市小川町1-741-53
- 🚶 鷹の台車站起徒步18分鐘
- 📞 042-315-1106
- 🕐 週一、三、四、日12:00～20:00、週五、六12:00～21:00
- 🈺 週二，第三個週一
- 🌐 http://izundou.com

018

樸舎（つるばみ）
- 🏠 東京都世田谷区宮坂3-9-4
- 🚶 アルカディア経堂1樓東側 経堂車站起徒步2分鐘
- 📞 03-6413-1487
- 🕐 平日11:00～20:00 週六、日、國定假日9:00～10:30（上午）、11:00～18:00
- 🈺 週三
- 🌐 http://tsurubamisha.hatenablog.com

菜單部分亦為採訪當時的內容，因此行前請先上各官網確認。

cafe spile
- 🏠東京都杉並区阿佐谷南3-4-22
- 🚶阿佐ヶ谷車站起徒步6分鐘
- ☎03-6317-7282
- ⏰週二〜六11:45〜23:00
 週日11:45〜20:00
- ㋡週一（逢國定假日則隔天公休）
- 🌐http://cafespile.com

istut
- 🏠東京都杉並区天沼3-30-41
- 🚶荻窪車站起徒步4分鐘
- ☎03-3398-3534
- ⏰12:00〜17:30
- ㋡週二
- 🌐https://www.facebook.com/cafe.istut

café 1g
- 🏠埼玉県川越市連雀町10-1
- 🚶本川越車站起徒步7分鐘
- ☎049-226-0032
- ⏰11:00〜18:00
 週六、日、國定假日10:00〜18:00（18:00以後為預約制）
- ㋡不定期
- 🌐https://www.facebook.com/cafe1g

Roof Okurayama
- 🏠神奈川県横浜市港北区大曽根1-2-2
- 🚶大倉山車站起徒步4分鐘
- ☎045-716-9063
- ⏰11:00〜18:00，預約則可延長
- ㋡週日、一、四
- 🌐https://www.okurayama-roof.com

noco BAKERY & CAFE
- 🏠東京都青梅市柚木町2-332-2
- 🚶二俣尾車站起徒步14分鐘
- ☎0428-27-5456
- ⏰11:00〜16:00
- ㋡週二、三
- 🌐http://noco.wpblog.jp

NOCHIHARE COFFEE（ノチハレ珈啡店）
- 🏠神奈川県鶴見区矢向5-11-41
- 🚶矢向車站起徒步5分鐘
- ☎044-577-1205
- ⏰9:00〜18:00
- ㋡週一、三
- 🌐http://nochihare.com

稲城生活（いな暮らし）
- 🏠東京都稲城市押立1744-46
- 🚶矢野口車站起徒步8分鐘
- ☎080-6598-1963
- ⏰週二、三、五、六9:00〜17:00
- ㋡週一、四、日
- 🌐http://inagurashi.com

nộm cà phê
- 🏠東京都杉並区西荻北2-1-8
- 🚶西荻窪車站起徒步5分鐘
- ☎03-5311-5854
- ⏰11:30〜16:00
 18:00〜21:30
 （週三為11:30〜16:00）
- ㋡週四
- 🌐http://nomcaphe.net

MISORA cafe
- 🏠神奈川県鎌倉市長谷1-2-8
- 🚶由比ヶ浜起徒步4分鐘
- ☎0467-37-6048
- ⏰11:00〜17:00
- ㋡週日、第一及第三個週一
- 🌐http://misora-kamakura.com

其實，這本書也是家人一起製作的。

由擔任編輯、撰述的我，以及身為美術設計的先生共同完成。我們首次共事是在前作
《我的個人規模咖啡小店》（私サイズの小さなカフェ）出版時。

我們自相識以來鮮少吵架，但這種時期總是爭執不斷。性急的我會在晚餐時催他：
「那一頁什麼時候好？」或者籠統地命令他：「這一頁要酷一點。」

正因為是最親密的人，才會說出不該說的話，或是任性地認為對方理應了解。

開始為這本書進行採訪後，店主們的話讓我茅塞頓開。「要認為雙方都是專業的」、
「相互信賴、尊重」、「好好溝通」等，句句刺進我心。

如今回想，難怪當時我們的氣氛好尷尬。

後來，我將採訪到的訣竅應用在我們身上，不覺間，不僅工作，連私下相處也融洽無
礙。

而且，一直很喜歡咖啡館的我們，終於今年也打造出自宅兼店鋪，開設「cafe mel」
咖啡館，一個月營業一次，採預約制。

這是如假包換的夫妻連手創業咖啡館。

目前都是配合活動營業，但我們會花幾年時間逐漸增加營業天數。

原本即默契十足的兩人一起工作，不僅效率高，心情也輕鬆，共同累積的經驗更會成
為加深彼此感情的要素。

本書若能對「想與家人一起創業」、「想開咖啡館」的朋友有所幫助，將是我莫大的
榮幸。

最後，謹向大力幫忙的各位咖啡館店主朋友們致上謝忱。

若您閱讀本書後對某家咖啡館感興趣，請務必實際走訪一次，店主們肯定會用比書中
照片更美麗的笑顏來歡迎大家。

渡 部 和 泉

21×25.7cm　　120 頁
彩色　　　　定價 350 元

咖啡女子

愛喝咖啡的女生們，一起享受有關咖啡的各種體驗吧！本書以希望更多女性能「透過咖啡的體驗享受更多屬於咖啡的樂趣，同時讓生活型態變得更豐富」為宗旨，希望有更多喜愛咖啡、對生活採取正向積極的女性能喜歡這本書，所以將書名取為「咖啡女子」。

14.8×21cm　　128 頁
彩色　　　　定價 280 元

就是想喝好咖啡

在一個契機下，與咖啡締結緣分，從此之後就是愛咖啡一族！甚至自己開店，與員工大人（妻子）一同經營。回想起來，從國中一年級快結束時，就愛上喝咖啡這件事了。明明不知道這麼喝是好還是不好，但我還是理所當然地一直喝，想必直到死的那一天都會繼續喝下去吧！－中川鱧魚

14.8×21cm　　144 頁
彩色　　　　定價 320 元

我的個人規模咖啡小店

本書中採訪了 14 家從 5 坪到 9.8 坪的小規模咖啡店，以及到開業前所有必須知道的要點在內，全都詳細介紹在此。「因為是個人經營剛好的規模」、「為了控制預算」、「想做為不為人知的秘境」等，挑選小店面的理由因人而異。從籌措到開店的過程、資金、裝潢業者的選擇當然也形形色色。

18.2 x 25.7cm　152 頁
彩色　　　　定價 350 元

咖啡師 生存之道

成功並非偶然，而是一點一滴的血汗堆疊起來的，本書嚴選 20 家咖啡館、28 位咖啡師的奮鬥故事，期望能和朝著這個職業為目標的你，共同完成夢想。如果能帶動起，就連對咖啡沒什麼興趣的人在內，大家都會喝咖啡，使整個咖啡業界更加經濟繁盛的潮流，那將會是件多麼美好的事情。

瑞昇文化
http://www.rising-books.com.tw

＊書籍定價以書本封底條碼為準＊
購書優惠服務請洽：
TEL：02-29453191 或 e-order@rising-books.com.tw

PROFILE

渡部和泉 Watanabe Izumi

咖啡館作家、糕餅及料理專家、國際中醫藥膳師。
非常喜歡個人經營的咖啡館，本身也有在東京都內經營週末咖啡館的經驗。目前與先生在東京郊外共同經營
「cafe mel」咖啡館，一個月開店一次、採預約制。

cafe mel

一家小而美的咖啡館，以配合季節及身體循環周期為考量的藥膳套餐為主，並提供自製點心、每月更新的手沖咖啡等。
https://www.facebook.com/welcome.cafemel
https://www.instagram.com/cafe.mel

TITLE

我們的築夢咖啡館

STAFF		ORIGINAL JAPANESE EDITION STAFF	
出版	瑞昇文化事業股份有限公司	撮影	花田真知子
作者	渡部和泉		(4/4 SEASONS COFFEE、ホットケーキつるば
譯者	林美琪		み舎、食堂・音楽室 アルマカン、BORTON、
			いずん堂、iijima coffee、イタリアごはんとお
總編輯	郭湘齡		やつ curari、tama cafe、café 1g、istut、noco
責任編輯	黃美玉		BAKERY & CAFE、nôm cà phê、cafe spile)
文字編輯	蔣詩綺　徐承義		田村裕未
美術編輯	孫慧琪		(HUTTE、ノチハレ珈琲店、MISORA cafe、
排版	執筆者設計工作室		いな暮らし、Roof Okurayama)
製版	印研科技有限公司	カバー／	納富奈津子
印刷	桂林彩色印刷股份有限公司	表紙イラスト	
		デザイン	磯田真市朗

法律顧問	經兆國際法律事務所　黃沛聲律師
戶名	瑞昇文化事業股份有限公司
劃撥帳號	19598343
地址	新北市中和區景平路464巷2弄1-4號
電話	(02)2945-3191
傳真	(02)2945-3190
網址	www.rising-books.com.tw
Mail	deepblue@rising-books.com.tw
初版日期	2018年6月
定價	320元

國家圖書館出版品預行編目資料

我們的築夢咖啡館 / 渡部和泉作；林美琪譯.
-- 初版. -- 新北市：瑞昇文化, 2018.06
144面 ; 14.8 X 21公分
譯自：家族ではじめる、小さなカフェ：夫婦
・親子で開業した18のカフェ
ISBN 978-986-401-248-0(平裝)
1.咖啡館 2.創業

991.7　　　　　　　　　　　107007060